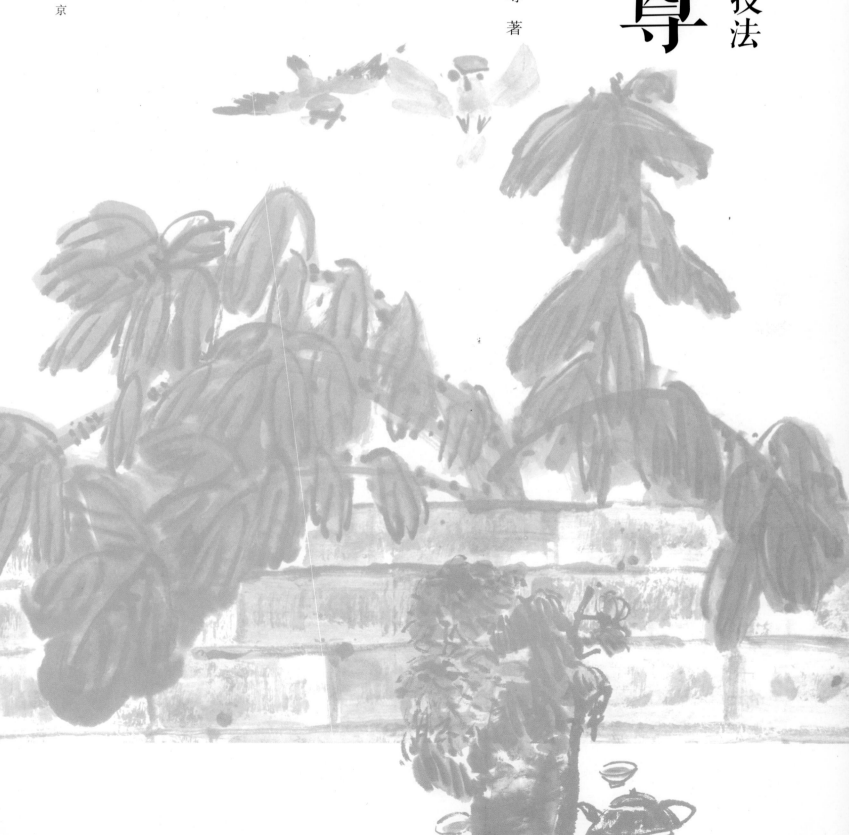

大写意花鸟画技法

高士尊

花卉篇

高士尊 著

人民美术出版社
北京

目 录

如何学习中国大写意花鸟画

高士尊

一、何为大写意

1995 年以来，我受人民美术出版社邀请陆续编著出版有《大写意花鸟画技法丛书》和《案头范画》等技法书。这些年来，中国的经济文化都得到了空前发展。我通过几十年对大写意花鸟画的研究、实践，有了一些新的体验和认识。今再次受人民美术出版社之邀编著这套新技法丛书，从题材到内容都有扩展和丰富，供广大学者参考。

我想先从理论上加以探讨，首先要弄懂何为大写意。

所谓"写"即书写，用书法的笔墨技法去画画。把书法用笔的意蕴，注入画法之中，笔迹独立的审美价值引进绘画之中，名曰"书画同源"，"以书入画"。

所谓"意"即是画家的主观意识，作者的思想、情感、秉性、气质、学养、人品的"心源"，也是作者创作的意向。写意画是"外师造化，中得心源"，才能创作出画的"意象"，画家以"意"驾驭笔墨抒发情感。如石涛所说的，"借笔墨以写天地万物而陶泳乎我也"。作者不同，故而"意识"不同方能创造出不同风格、不同水平、千变万化的写意作品来。

所谓"大"即大美，讲"大象无形"，大气势，大感觉，阳刚之气，磅礴之气。以上之气皆来自画家心胸之气。画家的襟怀之大，来源于对自然、社会乃至宇宙的感受。有没有这种感受，取决画家的禀赋、气质，还有画家修炼表现大美之技艺。中国大写意画之大，技艺还来自中国之"书法"笔墨的引化，"以书入画"，引入书法狂草之笔韵，如恣情任意之挥洒，以大笔、大墨、大色块宣泄作者胸中块垒。以书写的抽象变形之法，移化到画中处理，才能得到大写意画之"大美"也。

以上讲的是大写意之理念，下面再谈谈大写意画的四大特征：

1. "天人合一"，缘物抒情。大写意是自然物象和社会的思想、情感、心理、气质、学养、美学观念，与笔墨技巧合二为一的表现，而且以表现画家的主观意念、情绪为主导，所以它是表现主义的艺术，不是自然物象的忠实再现。

郑板桥题墨竹："清秋早起，小园看竹，日光初上，凉露未干，胸中勃勃，遂有画意，其实胸中之竹，并不是眼中之竹也。因而洗砚研墨，咀笔展纸，任意挥写，或离或合，其实手中之竹，又不是眼中竹也。"东坡云："胸有成竹。"板桥云："胸无成竹。"唯其有之，是以无之；唯其无之，是以有之，古往今来无二道也，此乃中国写意画之道也。

大写意画是画家观察生活的感受，触动了作者神经，"缘物抒情"而已。以主观情意，驱使笔墨，表现作者的"情意"，情意是大写意的灵魂。

2. 笔情墨趣，书法入画。"书画同源"，中国书法是世界上最早的、最完美的抽象画之一。艺术家熊秉明称："书法是中国文化的核心的核心。""书法写的仍是抽象思维所运用的符号。"吴道子的老师是张旭，而张旭是用抽象的线条表现"心源"，比吴道子更自由、更自我。中国的写意画讲究笔墨，和书法一样以笔法、墨法，不加修改，一次性地，用线条表达作者"心源"。写意画也和书法一样，源于生活，激发出作者胸中块垒的倾吐。只不过书法比写意画更抽象、更自由、更迅速、更自我而已。故写意画特别讲究这个"写"字，书法是写意画的基本功。

3. 意象造型，形在似与不似之间。为了实显物象，使其更具冲击力、更感人，就要抓住物象的主要特征，舍掉没有表现力的细节。要按照画家主观意念、美学观念，进行大胆的夸张、变形，其形变得既要合乎物象之结构及特征，又要叫人看了不丑不怪，更富整体感。这样的形需经多次反复修正，创造出有情、有意、有个性的形象，使其符号化、抽象化。

为了讲究笔情墨趣，其物象就不能求形似，如为显示笔力、笔势之美时画叶脉，其笔墨线条就比真的叶脉粗大十几倍，其笔画的方向也不能和真实叶脉一

样，这就要变形，要删繁就简，求其不似而似，乃为真是。如为了求得笔墨的浓淡干湿变化美，其叶脉也可有的加深、加强，有的叶脉可以不画或是减弱。

为了彰显物象性格，还要变形、概括。为了构成的需要，还要显示其虚实变化、前后层次。这些处理变化都是画家主观意识的作用，故称"意象造型"。

4.解衣盘礴，任意挥写，宣泄胸中块垒，是大写意画的又一主要特征。只有进入这种状态才能发挥出主题与天地同游，创作出无羁无绊、任情走笔的充满生命内含的意象造型，反之，瞻前顾后、小心翼翼地进行设计，绝创作不出有激情、富有豪情壮志、震撼人心的作品来。而大写意的书写性，是画家情感的自然释放，是画家无数次对技巧的研究锤炼，是画家对生活的感受及学养的体现。心神自抒，画出来的画，才能气韵生动，自然天成。

朱屺瞻在他的《画谭》中写自己的作画状态："拿起笔来，仍有一点斟酌之情，端正身姿，立定脚跟，静静地把丹田之气引到胸中，到手臂来，重重地向纸上扫一两笔，此时开始有快感。第一笔最难，最吃力，略停一下，洒上二笔三笔，逐渐轻松，忘了手中有笔，笔下有纸，顺势写下去。若枝节上有弱笔误笔，停一下，补上去，只须'气'不断，'势'不挫，一切都无碍，都合自然，未必所画的都得意，但全过程，是一场物我两忘的快乐过程。画第一张画，多半有点拘束感。第二张遂自在。第三张便放开了。画到第四张，有时就"狂"起来，只凭笔动，都不知所以然。"

书画家朱培尔描述醉状态书写："半醉状态是一种无意识状态，清醒的意识退居幕后，浮现出来真的我，于是情感的流动变成一种随意挥洒。王羲之写《兰亭序》，醒后自以为神，张旭《自叙帖》醉来得意，两三行，醒后却书之不得。情感需要找到形式，而形势需笔的运动所造成的线条造型来完成。所以，无意识书写实际上是心融化了技巧，语言转换自觉完成。"

这种对绘画状态的讲究自明朝始。如唐志契认为

画家创作时应"解衣盘礴"，任意挥洒。顾凝远认为"兴致未来，腕不能运"。石涛则认为"笔墨乃情之事"，主张"运情暮景"，"作书作画，无论老手后学，先以气胜，得之者，精神灿烂"，强调气的作用。作画时的状态，得之于作者平时修养和技法之熔炼，方能产生气韵生动的意象佳作。

二、如何学习中国大写意花鸟画

1.临摹是研究、学习中国大写意花鸟画的一条基本途径。选择什么样的画家来临摹：我认为第一要选择公认的优秀画家作品来临摹，只有取法乎上，才能得到较高的学习效果。第二要选择自己喜欢的画家的作品，喜欢作品的风格，往往和自己的气质、喜好相一致，学起来才容易接受。选择的题材要少而精，少则得，多则惑，以一当十。如有人就选择画竹，一画就是五六年，还有人就选择梅花为主。把一个题材学透了，然后再画其他题材就容易了。

临摹分三种形式：第一种对临，就是照着范画临像，但临时，先要读画，研究范画的笔墨形式，研究如何观察生活自然，如何把自然的物象升华成艺术造型，画的风格、格调、气韵的特点是如何形成的等等。初步要临像。第二种默临，在多次对临的基础上，不再看着范画，凭记忆把范画画出来，看看记住范画的特征没有。可以反复用两种临的方式临摹。第三种是意临，就是按照范画的技巧和风格，加进自己的意念去画，是一种半创作的方式，逐步走向创作。这时可吸取古今中外，不同艺术品中的营养，强化个人面目，进入创新阶段，一定要切记白石老人的忠告："学我者生，似我者死。"

2.读万卷书，提高学养。读书是提高学养的主要方法。画家王憨山主张六分读书，二分写字，二分画画。他认为一个画家不读书，没有文化学养是画不出优秀作品的。文史哲的书都要读，特别是中国的诗词更应

多读，诗中有画，画中有诗，这样的作品才成佳作。读画看展览，研究古今中外书画、艺术品，开阔眼界，吸取营养。特别是艺术理论、画理画论更应深入研究，得道明理，才能不惑。学问深时，气质才能起变化。人品在不断的修炼中得到提高。人品不高，画品绝对提不高，人品即画品。潘天寿说："画事须有高尚之品德，宏远之抱负，超越之见识，厚重渊博之学问，广阔深入之生活，然后能登峰造极。"当重视此语言之分量。

3. 生活是艺术的唯一源泉。深入生活指的是自然和社会两个方面，行万里路，登山涉水，去异国他乡，观赏良辰美景，观赏花鸟虫鱼，感受阴晴雨雪，四季变化，花开花落，云卷与舒。这些自然变化，必然引发你的心绪，百感丛生。而社会生活，时代变革，苦难与幸福，光明与黑暗，丑恶与善良，发展与进步……这些美与丑各种现象必然激起艺术家的心情波涛。对自然社会的无穷变化之感悟，见景生情，画家把它注入自己作品中，才有生命力。物我相融，才能感人。

深入生活，记忆生活，靠观察是一方面，也须写生，不然时间一长，把当时产生的灵感就忘了。事物激发的创作灵感，最好是当场就画出来。

4. 笔墨当随时代，与时俱进，推陈出新。学习传统，学习中西，纵向横向的学习，即通古今，又融汇中西，是为了在前人创造艺术实践的经验上，登在前人的肩膀上，更上一层楼。

社会的发展是由经济基础的提高而前进，文化是上层建筑，随基础变化而变化。改革开放以来，中国经济得到史无前例的大发展，现居世界经济第二大国，所以中国的文化艺术发展也是空前的。人们的思想观、美学观都发生了巨大变化。因此中国的大写意画，必然发展。突破传统，建造新的笔墨形态，是时代的需要。

当代的大写意花鸟画家应把感受到的时代脉搏和现代的审美意识、当代的艺术理论、新的技法、新的绘画材料，进行大胆的试验，创造出当代的富有独创精神、个性化、标新立异的大写意绘画语言。

在长期艺术实践和文化理论的学习中，积累总结审美经验，逐步成为艺事有成的写意画家。

中国大写意画的工具和材料

高士尊

一、写意画的用笔

中国画的用笔，以圆锥形毛笔为主，要求笔头尖、齐、圆、健。笔毫有软、硬、兼毫三种。软毫以羊毫为主，也有用鸡毫的；硬毫以狼毫、兔毫为主；兼毫是羊毫加狼毫等硬毫合在一起做成的笔头。笔头的长短、粗细不一，因用者追求风格不同、习惯区别，可自行选择，不能说用哪种笔好，哪种笔不好。我画大写意画，喜用羊毫笔，长者在半尺以上，小的也在一寸左右。也用排笔、"海绵"等。随着时代的发展，工具也在增多，像友人用竹笔、木笔、耐克笔、油画笔、蜡笔与毛笔混合用都可以，只要效果好，选用什么笔、什么工具都可以，"笔墨当随时代"是艺术发展的必然。

二、写意画的用纸

写意画大都用安徽红星牌净皮单宣，有拉力，易吸水渗化，但价格较高，现在也有些私人生产的净皮单宣价格便宜。只要拉力好，其他宣纸也可用，如迁安宣、高丽纸、包装用的窗户纸、福建皮纸等都可用。凡有下列特点的纸就好：有拉力，水墨上纸后，笔在纸上重复运动或是翻弄拉动，纸不碎裂；渗化力好，而且当有笔痕，笔与笔之间有清楚的水墨界线；墨上纸后，浓淡墨不串通，干后也不变灰。有些颜色的纸，如麻纸、元书纸、毛边纸、有近似上述特性的纸，经过试验，掌握住纸的性能，也可用。其他如绢、油画布、用于画画的衬布等材质都可画画，只要出效果，甚至有意想不到的好看肌理，也可能是形成你个人风格的专用材料，不妨大胆做些创新实验。我画画用墨浓重，大量用水，大面积泼墨泼色，正反两面反复积墨着色，所以我用的纸要绵韧、耐拉、折翻不易坏裂。

三、写意画的用墨和用色

墨分松烟、油烟两种。松烟墨乌黑，油烟墨有光泽，写意画用的是油烟墨。过去大都用块墨在砚台上研成墨汁再用，研磨太费时间，近些年一般都用瓶装墨汁。墨汁有北京一得阁中华牌的，上海曹素功的等等，都很好用。但现在假冒伪劣的墨汁也有，要防止上当。有些人讲究把墨汁倒入墨海里，研磨后再用，装裱时不洇晕墨色，防止把画面弄脏。

现在有些人感觉墨的黑度不够，也有用水粉色的黑色和丙烯黑加重黑度的。现在又研制出许多种水墨新材料，如宿墨、彩墨、白墨等都可试验着用。

中国画颜色，原本多用苏州产的老姜思序堂产的颜料，有粉状、片状用纸包装的，也有用碟盅盛的国画色，现在北京荣宝斋还在卖。近年多用管装的上海马力牌国画色。冒牌货市场也不少，用的是一种化学胶，干后再也融化不开，非常难用。国画色分石色与植物色两大类。石色有赭石、朱砂、石青、石绿、石黄。植物色有藤黄、花青、胭脂、曙红、牡丹红等。此外还有合成锌白、朱磦、大红等。石色厚重，有覆盖力，植物色透明。

除国画色外，水粉色、水彩色、丙烯色都可以用，扩大用色范围，增强表现力。

四、毛毡也是书画家不可缺少的工具

毛毡能托住纸上的水墨，不叫水墨渗到桌面上。现在有的画毡是人造毛做的，托不住水墨的渗透，不能用。

此外还有笔洗、色盘、小汪水台、喷水壶、吹风机等。砚台有条件也可备一方墨海，现在都用盘子替代了。镇尺也应备几块儿。有了这些工具基本就能画画了。

五、画室、画案也不可少

尤其是画大画，更要有大的画室、画案，有时画的画过大，还得用大的画毡，以备在地面上画。最好能备一面墙，装有铁板，画毡能用吸铁石挂在墙上，可把画立起来画，也可以看画的全局，便于修改画作。

中国大写意画的笔墨技法

高士尊

笔墨技法，是传统中国画的重要组成部分。今天的中国画在走向多元化发展，"突破了文人画笔墨规范"的种种表现，非书法笔墨规范的中国画的走向，势头更显得生机勃勃，这也是"笔墨当随时代"的一种必然。

我们今天所研究的仍是传统文人画的"笔墨"，这是为了继承传统，在传统的基础上"推陈出新"，更上一层楼。

一、写意画的执笔方法

执笔的方法一直在演变，不会有唯一正确的执笔法，尤其是画大写意画执笔的方法，更需要灵活多变，以效果为准，不必为成法所束。

1. 以书法执笔法为参照，要"指实掌虚"。用指把笔杆控制稳，手心要有空当，便于运笔。用右手拇指、食指、中指把笔杆夹住，无名指、小指并拢向外抵，肩、肘、腕、指要放松。要立势悬肘运笔。

2. 中国画讲"骨法用笔"，因时代不同，人的气质、素质有差异，审美取向有别，产生各式各样有个性的笔墨方法。

（一）用笔"四要"

（1）意在笔先，以意驱笔。运笔时思想集中，凝神屏气，贯注全神，以情用意使气驱动笔的运动，把画家的艺术气质、修养素质、审美取向注入笔端才能产生有内容的线，才能体现画家的情感、情绪和气息，如有的线浑厚豪放，有的线纤巧娟秀，有的线简朴古拙，有的线雍容大度等等。笔以意驱，笔永远不能走在思绪的前面，写出的笔迹才能富有生命力。元代陈经说："气和而字舒，怒则气粗而字险，衰则气郁而字敛，乐则气平而字弱。"情感是笔的迹化、笔的节奏、韵律源于情绪的运动。

（2）力透纸背，力能扛鼎。力度，是用笔的主要内容。这种力是感觉的力；内在的力是用笔多年实践中体验到的"功力"。

这力发于丹田，在肌肉全部放松状态下使力通过

肩、肘、腕、指达于笔端。行笔要像犁田似的，笔要给纸一种压力，纸要对笔产生一种阻力，在艰涩行进中用情绪控制住笔，像刻石，有向两边用力的感觉，追求毛、沙、沉着的感觉，行笔可快可慢，但一定要稳，才能产生挺拔、刚健、凝重而有力度感的线。行笔要自信又随意，线条才能生动。一条线要有起、行、收三个动作，要有"一波三折"的变化，才能使笔"力透纸背"。

（3）势得气通，势使韵生。"势"是指笔的来往复返的运行中产生的动势、气势和气韵。中国画讲究气韵生动，在运笔中，要气脉贯通、笔断意连、迹断势连、笔不到意到、以上贯下、以前领后，一气呵成，在一幅画中要有一条运动中主线贯穿全幅，这条主线包括有形的线，也包括构图里黑白、虚实、形体的动势等因素形成的一条无形的主脉络运行在全画之中的气韵。还可以是通过点与点、点与线、线与线的疏密、远近、正斜、相颜相盼、相就相让、相辅相成，以气相贯连，能演奏出有节奏、有韵律，还有刚柔雄秀、喜怒哀乐等不同感觉的乐章，或是形成一种"势来不可止，势去不可遏"的大动势，气贯全图抽象的"势"。笔法中一定要追求这种"势"。

（4）外师造化，中得心源。艺术家的修养高低和笔墨质量的优劣是密不可分的。中国古今著名书画家都重视自身人格的修炼。清代刘熙载说"故书也者，心学也；写字者，写志也"。唐代大书家颜真卿为人正直、人品高洁，才写出《祭侄稿》这样有高尚气节的不朽书法作品。现代潘天寿先生说"与书画相比，做人是更重要的"，他一生为人正直，道德高尚，忠直坦诚，才有其气贯山河、意境深远、笔墨沉雄的宏伟之作留传后世。真是"画品之高，根于人品"也。这就是说笔墨水平的高低，实质取决于人格，人格是由人的道德水准决定的。

（二）关于笔法中笔锋的运用

（1）中锋：运笔时笔锋处于笔画中间，笔杆与纸面垂直。中锋笔迹圆浑厚重，力藏不露，如绵里藏针，

是最常用的主要笔法。拖笔也属中锋用笔，即笔杆倒向行笔前方，拖笔而行，要放松，也可在行笔中捻动笔杆，笔迹流畅自然。

（2）侧锋：笔侧卧于纸面，笔锋偏向一侧，笔痕变化丰富，变现力强，由于行笔的疾徐和笔的含水量的多少，常有飞白出现，是大写意常用的笔法。

（3）逆锋：笔尖在前，笔杆倒向笔尖之后，逆毛而行，如犁地之艰涩，笔痕苍老厚重，斑驳自然。

（4）裹锋：笔锋落纸后，手指捻转笔管，笔毛拧成绳状运行，笔痕劲健含蓄，毛而苍润，厚重内敛。

（5）散锋：笔毛散开运笔，可顺逆兼用，擢锋点擦，笔痕迷离，轻松飘逸，自然生动，是山水皴点、动物丝毛常用的笔法。

画家喜用何种笔锋，是形成画家风格的因素之一。

（三）用笔常用的方法

（1）起笔：分露锋入笔和藏锋入笔，无论何种起笔，都要沉稳落笔，求得自然含蓄，忌锋芒毕露，即"欲右先左、欲下先上"。露锋起笔，也要在空中作上述的动作。

（2）行笔：笔的运行要以意驱使，通过提按疾徐、顿挫、轻重变化，把情感注入线条之中，写出的线是"一波三折"，有节律感，有生命力。

（3）收笔：行笔至结尾，要回锋，回锋也有两种，一是在纸上回锋，一是露锋收笔，要在空中以意回锋，也要求"无往不回，无垂不缩"。这样笔有实在感，没有浮漂的现象。

（4）点笔：握笔上下运动，笔锋着纸，或轻或重，或急或缓，或大或小，皆由情绪控制。因表现形象而空点笔的状态。

（5）擢笔：执笔上下动作，笔肚着纸，擢较大的点，要有聚散和走势，是大写意画点苔的主要笔法。

（6）战笔：行笔过程中手臂颤动，笔痕边缘有波状或飞白出现，有毛涩的感觉，但不能多用，否则显得俗气。

（7）提按：行笔时，提笔而行，线由粗而细，按笔而行，则笔痕变重而粗，是追求笔线随情绪变化的表现方式。

（8）顿挫：运笔中忽停并下按为顿笔。顿笔使线出现外凸的效果，富有节奏感，像音乐的休止符号。挫是运笔中向后挫一下再行笔为搓笔，搓笔有种艰涩、毛而重的感觉。

（9）转折：行笔捻笔成圆角的转变为"转"。转笔无棱角，如"折钗股"，是篆书转折的笔法。折是行笔中转成有棱角转变叫"折"，折笔多伴随着顿按笔动作，有方而重的感觉。实质是形成方圆、软硬对比的笔法。

（四）大写意花鸟画中如何运用勾、擦、点、染手法

（1）勾：写意画的"勾"，和行草书的勾笔法近似，叫"草勾"。用此法勾叶脉，勾花瓣纹路，勾枝干外形，勾配景的外形。

（2）皴：是在勾的基础上，表现物体的质感凹凸阴阳的一种手段，是勾法补充。皴一般以侧、逆、散锋为多，也有用中锋的。皴要"见笔"，可用线，也可用面来皴，要根据不同的表现需要，采用不同的皴法。

（3）擦：一般用侧笔，即卧着的笔肚反复地擦。它不要求见笔，是使形体增加立体、厚实感的方法，是勾皴的补充。擦是写意画常用的手法。

（4）点：在写意画里叫点苔法，写意画用此法点花、点叶、点苔等。点法也多样，有直点和横点、藏锋点和露锋点、圆点与方点等。注意点的聚散、收放、浓淡、虚实、多少等变化，就是有变化的点子就能活起来。

（5）染：写意画的染要求染得见笔，不要都染在勾的线里，可以出格，才显得活泼。也可将纸翻过来，在背面染，效果自然，起到衬托、增厚层次的作用。

所有这些所谓的"法"，都是前人积累的实践经验，可作为学习技法时的参照。由于社会的发展，前人的技法不可能全适应今日之需要，我们要按新的需要，创造新技法，借古开今，推陈出新。

二、写意画的用墨方法

墨法讲的是在写意画中如何使墨色变化，为画面增加表现力。墨法又和用笔、用水、用色有着密不可分的关系。画家黄宾虹说："古人墨法妙于用水，水墨神秘，仍在笔力。"利用笔的尖、腰、根含水墨的不同，以及运笔的疾徐、中侧锋、顿挫、转折、泼洒的变化，追求墨色的变化，是墨法主要研究的内容。写意画要求在整体中求墨色的微妙变化，要讲究墨色的干湿、墨块形状大小的对比、呼应、平衡的关系。干湿变化讲"干裂秋风，润含春雨"的艺术效果。下面讲的是墨法中的主要方法：

（1）蘸墨法：将干净的笔在笔洗中浸泡，笔肚吸饱水，再滴掉笔上的水，或根据画画需要的干湿度，在碟边刮掉多余水分，在笔肚侧面蘸上所需的墨量，墨加调试，这样画出的墨色变化丰富自然。细分还有正蘸正用，用笔尖蘸墨，侧锋行笔，可出现一边浓一边淡的效果；侧蘸正用，笔头一侧蘸墨，蘸墨面着纸，中锋行笔，可出现中间净、两边淡的效果；中锋行笔，可出现先浓后淡的效果；正侧蘸反用，用笔尖蘸墨，蘸墨面向上，没有蘸墨面着纸，中锋行笔，可出现两边深、中间淡的效果；也可蘸墨后，中、侧、逆、顺、转、捻等笔法互用，可出现变幻莫测的效果。总之，要灵活掌握用墨之法，不能死守成规。

（2）破墨法：即在一种墨色快干未干时，加上另一种墨色，使之相互渗化，产生一种自然美妙的变化。其法有：①浓破淡，先施淡墨，再用浓墨或勾，或擦，或点，或皴，或染，以即能留得住笔迹，也要适度得渗化为佳。②淡破浓：是先上浓墨，用淡墨破之，可破局部，也可破全部，既要有渗化，也要留得住笔。③干破湿：先以湿墨画画，在其快干未干时，以干笔相破，以留住笔迹才算成功。④湿破干：先用干墨施之，再用湿笔相破。近代，以色破墨，或是以墨破色等方法被普遍运用。破墨法达到相辅相成，既对立统

一，又达到和谐之美。掌握好火候是关键，增加层次，使干墨不燥，湿墨不涣散。

（3）积墨法：是指墨上加墨、笔上加笔、层层相积。先上淡墨，再加浓墨，亦可先施浓墨，后加淡墨，还可反复交叉积累，但不能后施之墨，把先前上的墨迹全部覆盖上，要有层次地显露，才能厚重华滋。关键在于前层墨与后上的墨在墨的深浅上要不同，笔法不能太接近，也不能拉得太远。用笔要错落，用墨要错开，似重复而又不雷同。

（4）泼墨法：此法要用大的笔，饱蘸水墨，以盛有淡墨的盘碗托接着毛笔，向纸面挥洒，要意在笔先，按形体、构图需要泼洒出所需的浓淡墨色和形状来，但也得依着已挥洒的状况，因势利导，画出所需的形体来，此谓"意随笔生"。泼墨法，靠画家平时生活中积累的丰富形象和高超的笔墨经验，以及构图想象、造型等多方面才华，既要大胆，又要有随机应变的能力，才能画出有意境、有情趣、大气磅礴、气度非凡、酣畅淋漓的精彩画面来。

（5）托墨法：在画纸的背面，托衬浓淡干湿的不同墨色称托墨法，也叫衬墨法。近代常用石色、水粉色、丙烯色等不透明色，画好形象，再在画面的背后衬托墨色，使画面整体化增加层次感，减弱火气，统一画面的效果。

在当今中国大写意画的笔墨技法上，继承传统为的是发展传统，求新、求变为的是创新笔墨技巧，与时俱进、推陈出新是当代大写意画家笔墨当随时代的不懈追求。

荷花的画法

步骤 1

　　用三寸抓笔，先在笔洗中吸饱水分，再蘸浓墨，先于纸的下中部侧锋落笔，向左方行笔横扫，至纸左下边，回转锋向右上方提笔虚出，依次用同样笔法画第二笔、第三笔、第四笔，但笔与笔之间要求其参差错落的疏密空间的变化。接着蘸焦墨勾出叶心及叶脉，用笔要活、要松。

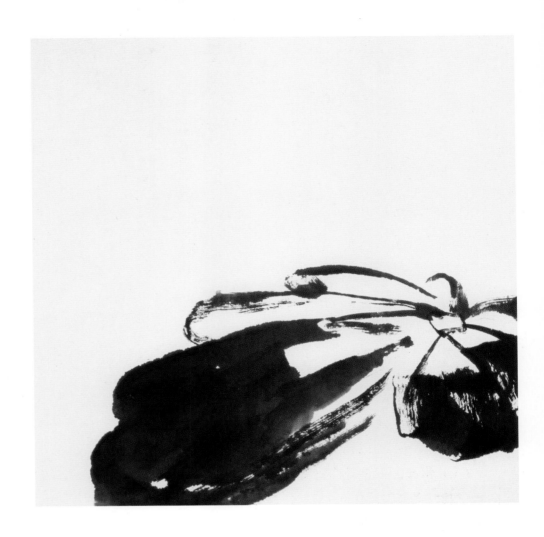

步骤 2

　　用两寸羊毫笔蘸藤黄、花青、石绿，调成浅绿色，用量约小半盘，等墨色将干未干之际，以侧锋笔将色由外向里刷去，此乃以色破墨之法。求其色与墨相互渗化、相互冲撞所产生的自然效果。用剩余之色在纸的上方画一片向左倾斜的荷叶。

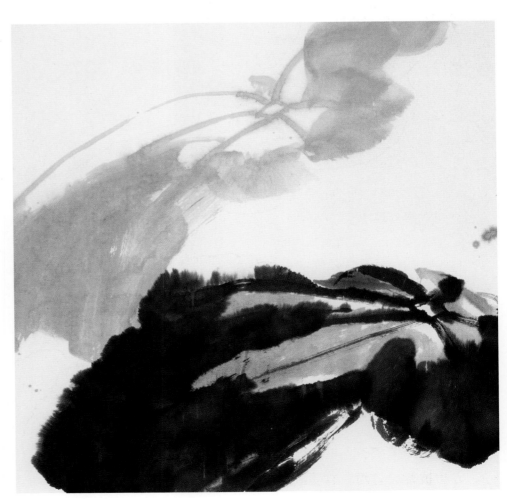

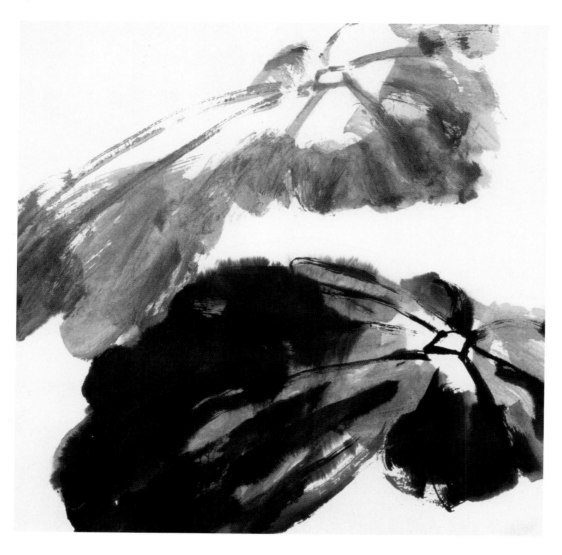

步骤 3

以画荷叶的那支墨笔上的枯墨，侧锋在叶色上擦扫，以干墨破湿色，其色度淡于下面的荷叶，呈浓淡对比。

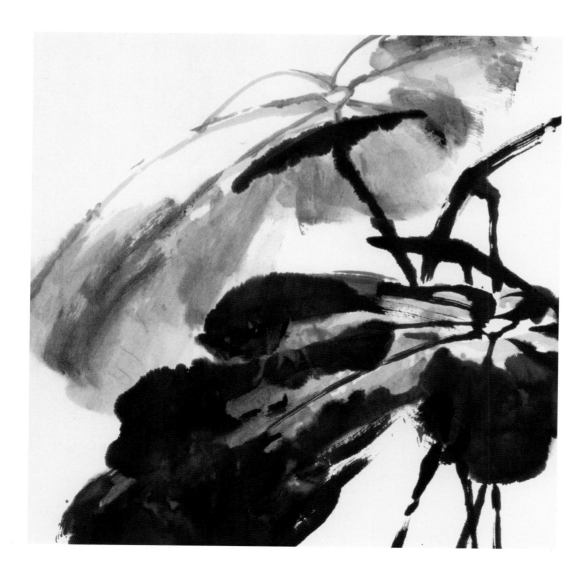

步骤 4

在两叶间加三支刚刚露出水面卷曲的小荷叶，注意三枝荷干要姿态各异并穿插变化，要疏密有致，用绿色破之，形成线、面对比。

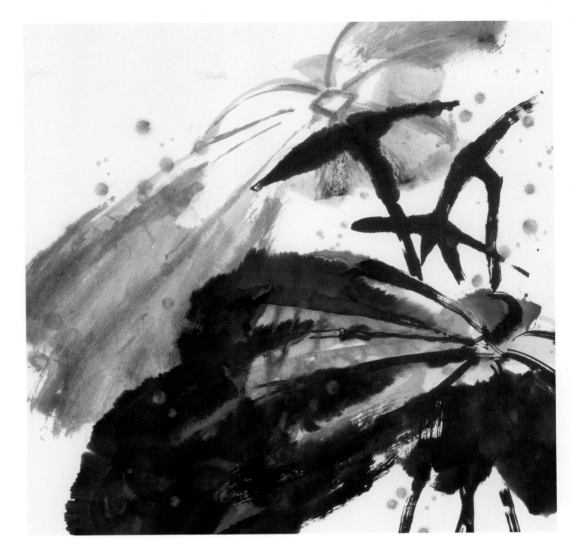

步骤 5

　　用笔蘸饱浅绿色，滴洒在画面上，色点要有疏密变化。以三寸羊毫笔蘸浓墨，中锋写画出一组三支卷曲小叶，注意叶的穿插方向变化。

步骤 6

　　在左上角，用两寸羊毫笔蘸曙红色，先用两笔画出中间的花瓣，再用两笔画出右边的花瓣，最后用侧锋画出左边花瓣。用两寸半羊毫笔蘸藤黄，加少量朱磦，勾出莲蓬心。

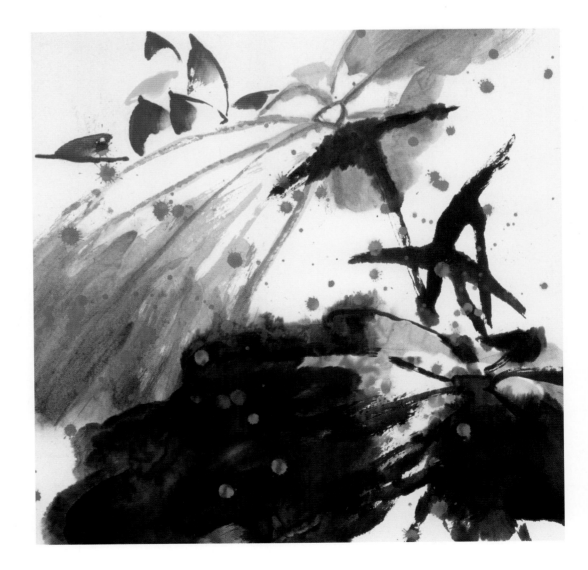

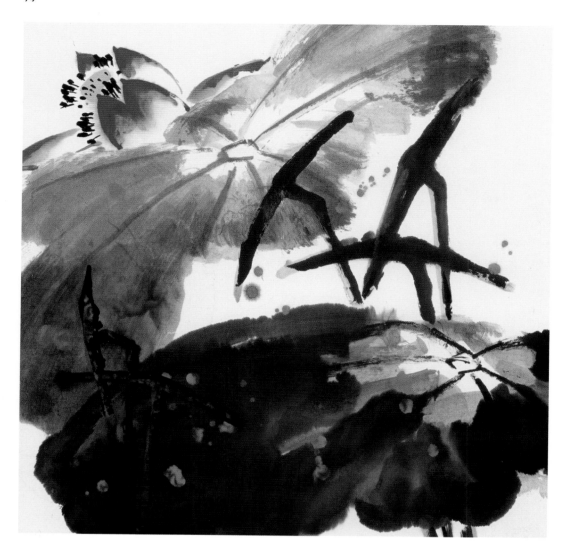

步骤 7.

　　用焦墨点出莲蓬中的莲子,再画花蕊,要注意聚散。最后用焦墨在大荷叶上画两枝小荷叶,注意高矮和斜度的变化。

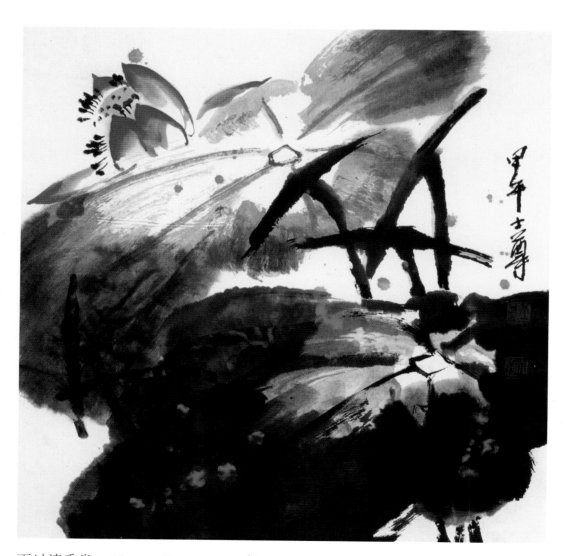

步骤 8.

　　在右边线的中部签名并盖一名章,到此,整幅画完成。

雨过清香发　　68cm×67cm　　2014 年

作品欣赏

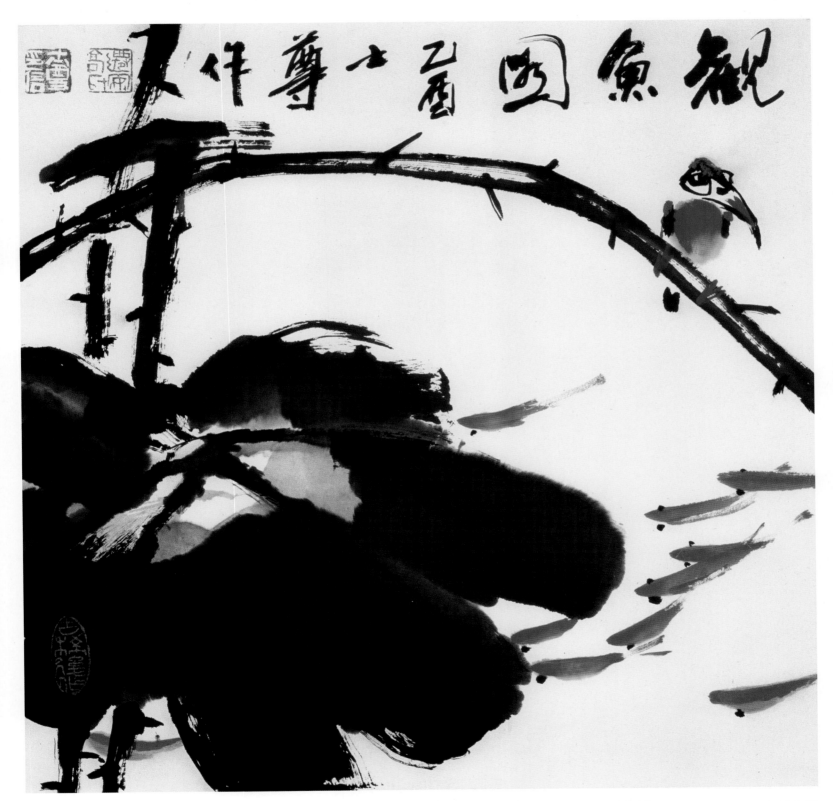

观鱼图　68cm×67cm　2005 年

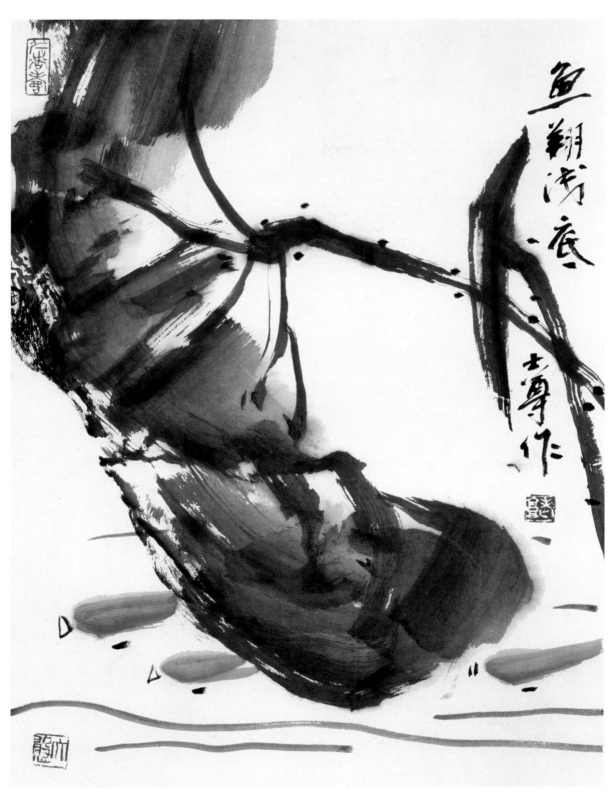

鱼翔浅底　　69cm×47cm　　2015 年

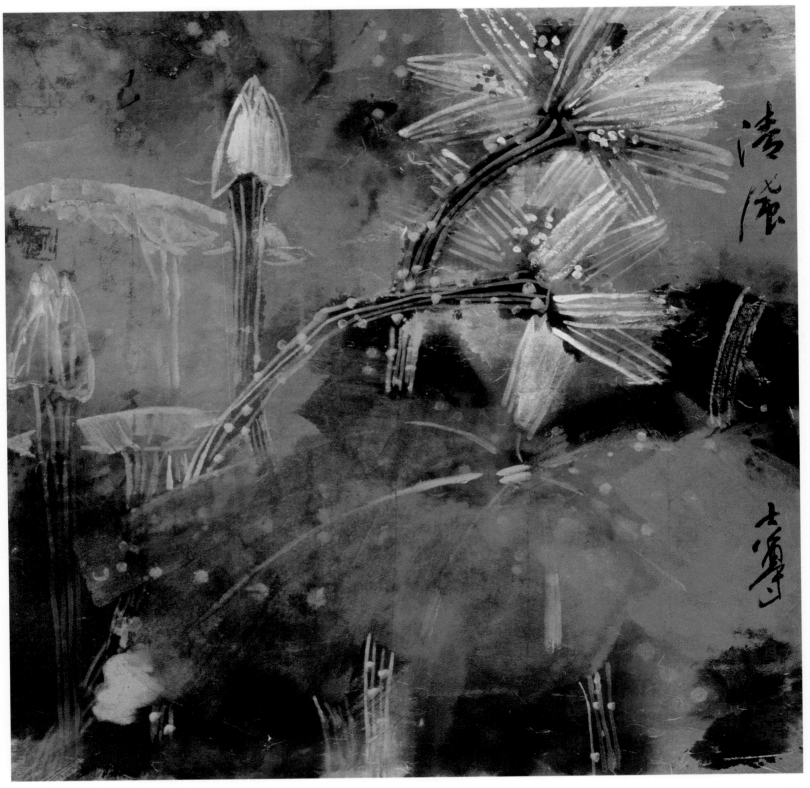

清风　68cm×67cm　2005 年

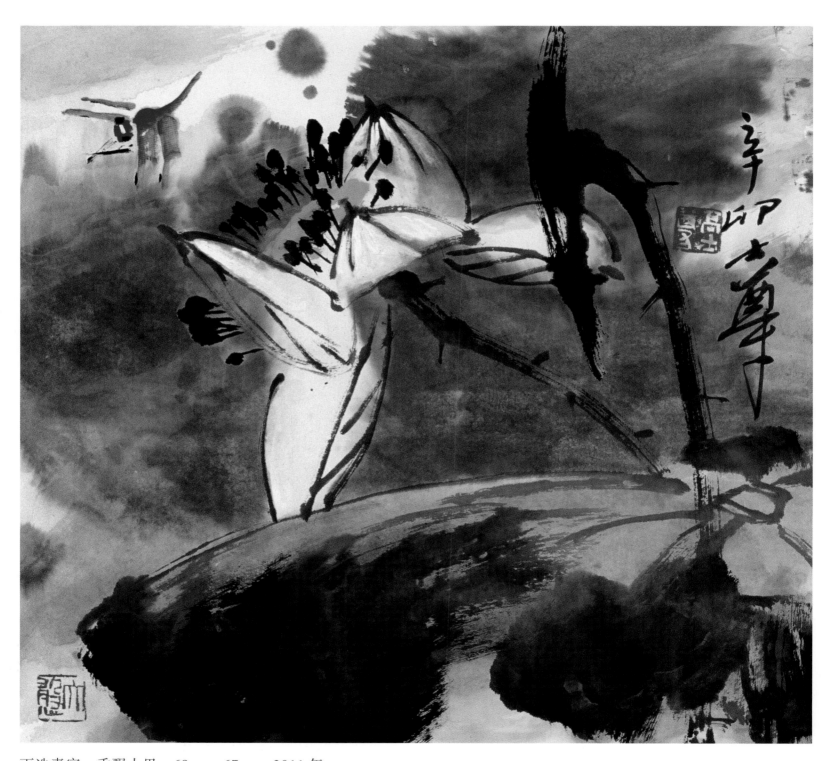

雨洗素容　香飘十里　68cm×67cm　2011 年

紫藤的画法

步骤 1

　　用三寸羊毫斗笔，先在笔肚内吸饱淡墨，再以笔的一侧蘸浓墨，从纸的右边沿落笔，向左下方中锋运笔，注意笔的转折、提按、顺逆，用手指的捻动等等，总之，写出的线条要劲道，有力度，而且求涩、求沉、求活。要用情感驾驭笔墨，像音乐家演奏乐器似的，把情、意注入到线条里，这样的线才会有节奏，有韵味，注意安排线要有一个总的动势。接着用另一只笔，蘸淡赭墨，破一下墨线，破的是死板之处，优美有味道的地方要保留。

步骤 2

　　用两寸羊毫笔，"蘸墨法"画出两组羽状藤叶，先画总叶轴前端叶片，继而用笔一拖画出总叶柄。在总叶柄两侧点对生藤叶。用同一支笔画出总花轴和花柄。总花轴中间要有断续，总花轴要有摆动的方向。用石绿色再勾叶脉和总花轴、花柄，由于石绿中水分的作用，枝叶、花轴花柄中的墨色产生晕化，滋出多变的墨渍，产生丰富湿润的艺术情趣，表现出藤花的鲜嫩质感。

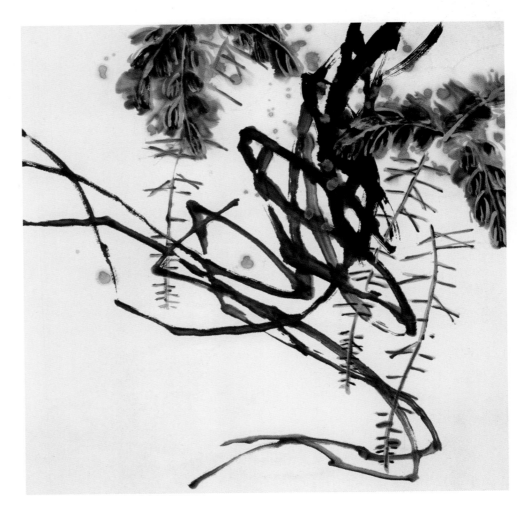

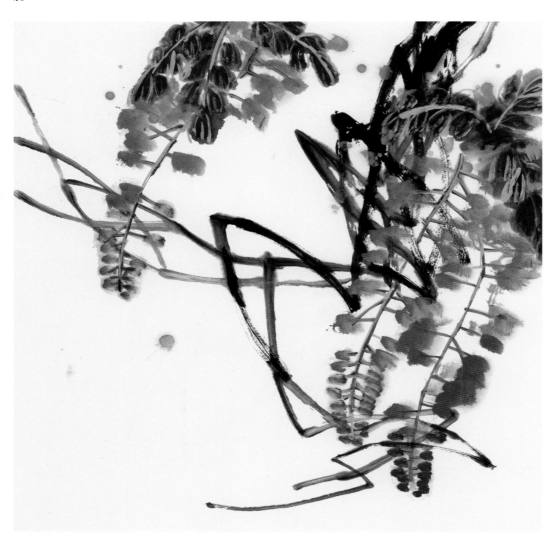

步骤 3

　用两寸羊毫笔,蘸头青,调入适量曙红,笔尖蘸上浓钛青蓝,用卧笔,从下向上点出花瓣由小变大变宽,由浓逐渐变淡。变虚。要有疏密变化,适当的地方可加几笔带擦的笔意点。不能忘记对笔情墨趣的追求。三个下垂的花絮在形、色上要有变化,不能雷同。

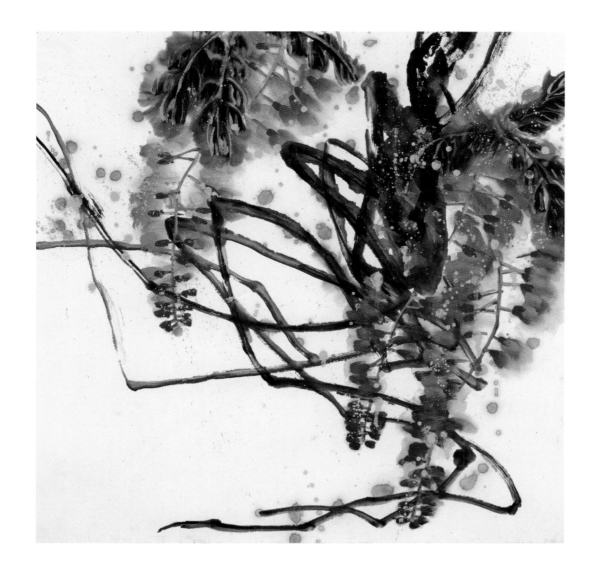

步骤 4

　用两寸羊毫笔,蘸加墨的胭脂,在花柄处点花萼,另用笔,蘸加白的藤黄点洒花蕊,要有变化和节奏感,不必都洒在花上,要随意自然。

步骤 5

　　用画藤条的墨笔，蘸赭石，调成淡赭墨，审视全局，加写虚的藤条。用笔要灵活，捻转笔锋，中锋侧锋互用，笔不能总是蘸墨，应将笔上的墨用完，这样画出的线条才能由重变轻、由浓变淡、由实变虚。

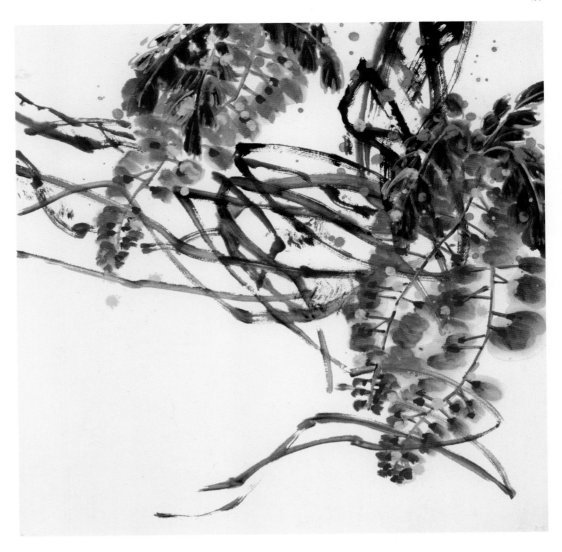

步骤 6

　　将纸翻过来，用点花的笔，加水调成淡紫色，在花絮上渲染，取得厚实，统一的效果。

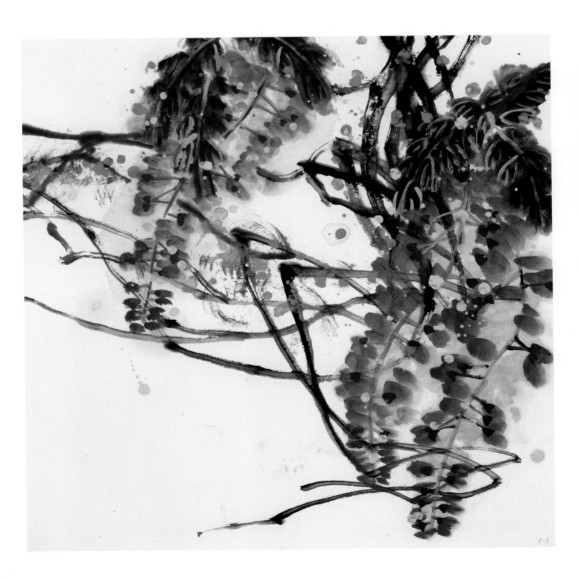

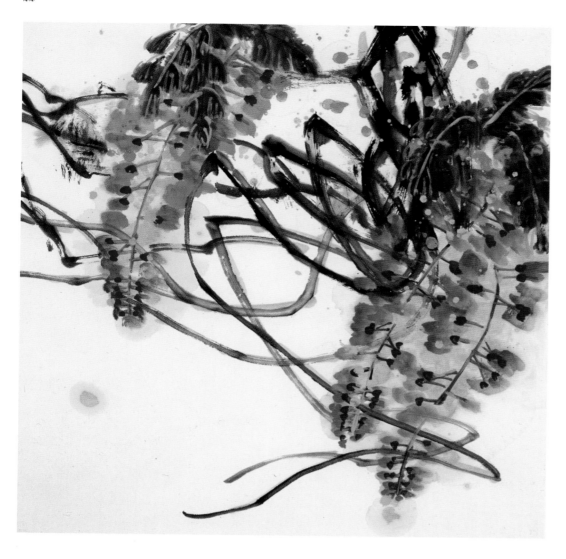

步骤 7.

用勾叶脉的笔，用水加藤黄，调成嫩绿色，在叶上滴洒，枝干上衬染，也是为增加层次、厚实、统一的效果。

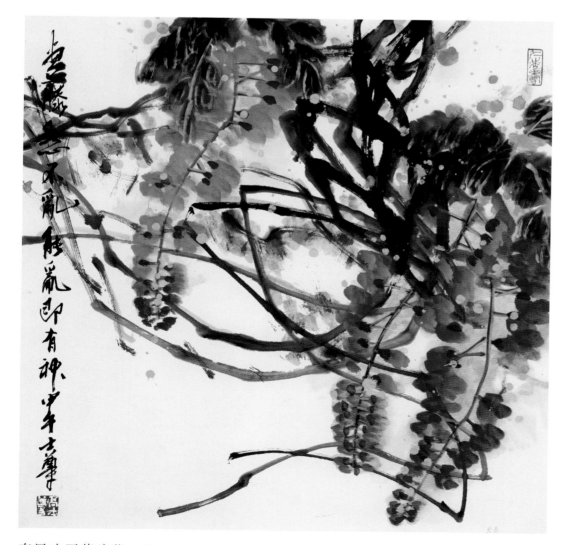

步骤 8.

最后提款、盖章，这是中国画独有的特点。题款文字要符合画的内容，但不是画的注解，以能扩充主题，引读者画外之联想为妙。题在左边沿线处，是使画中之气不向左溢。右上角加盖闲章，可取得与名章的呼应。

春风吹开紫琼花　68cm×67cm　2014 年

作品欣赏

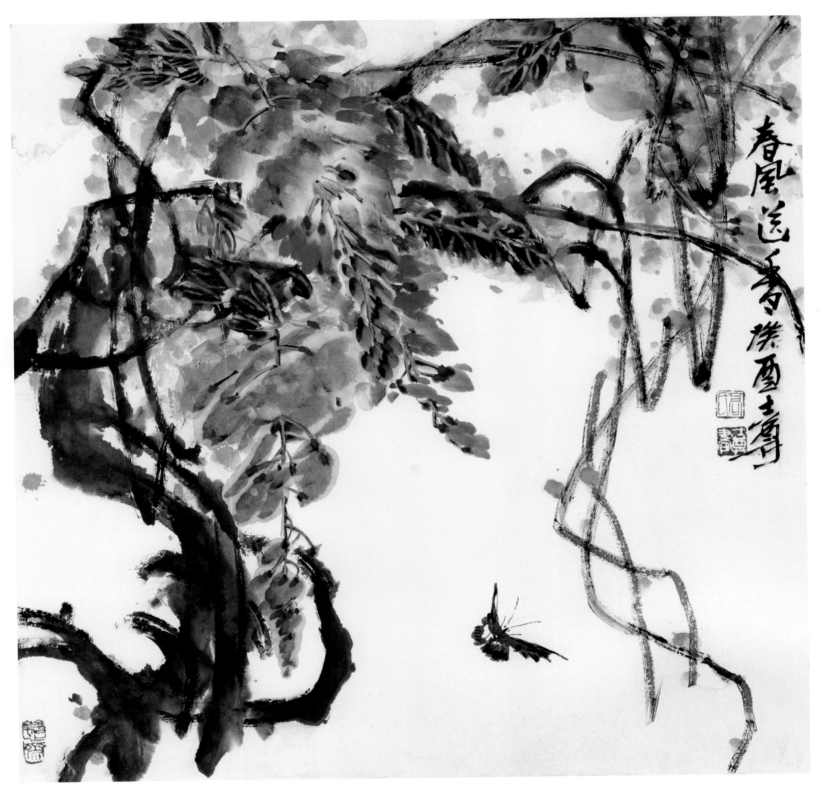

春风送香　68cm×67cm　2015年

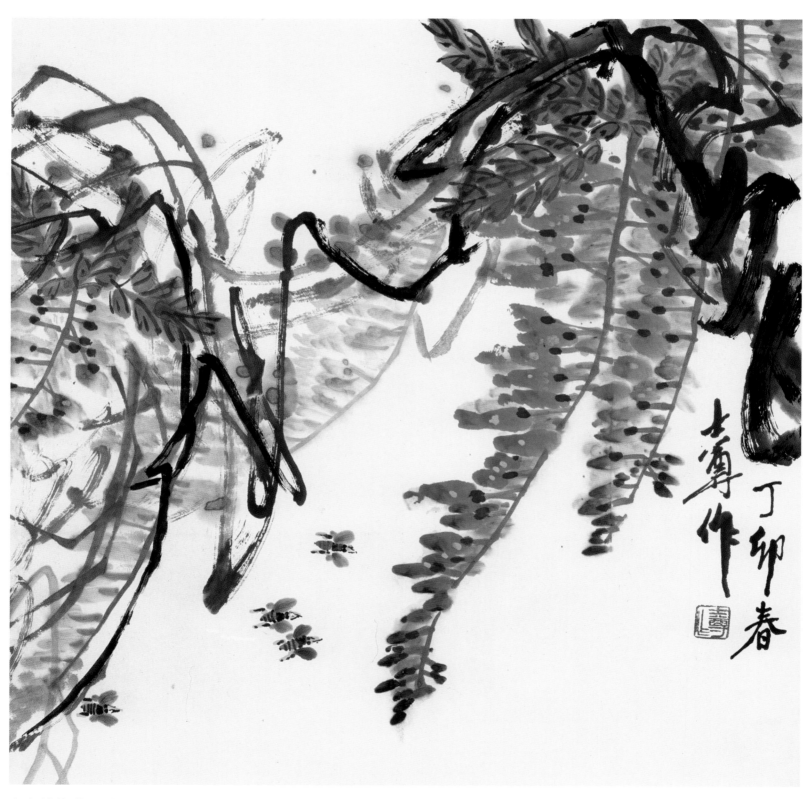

窈窕繁华满庭香　68cm×67cm　1987 年

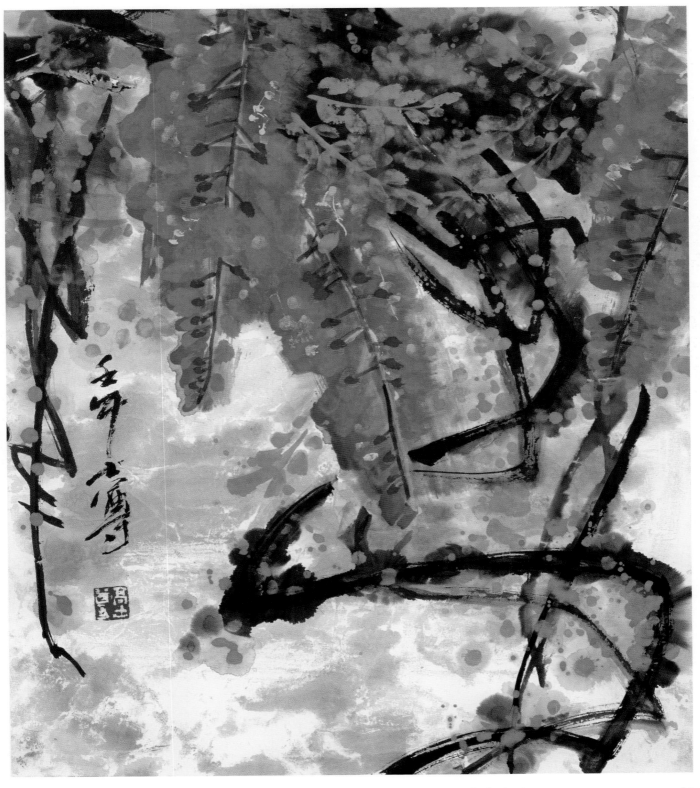

绿蔓浓荫紫袖垂　68cm×67cm　2002 年

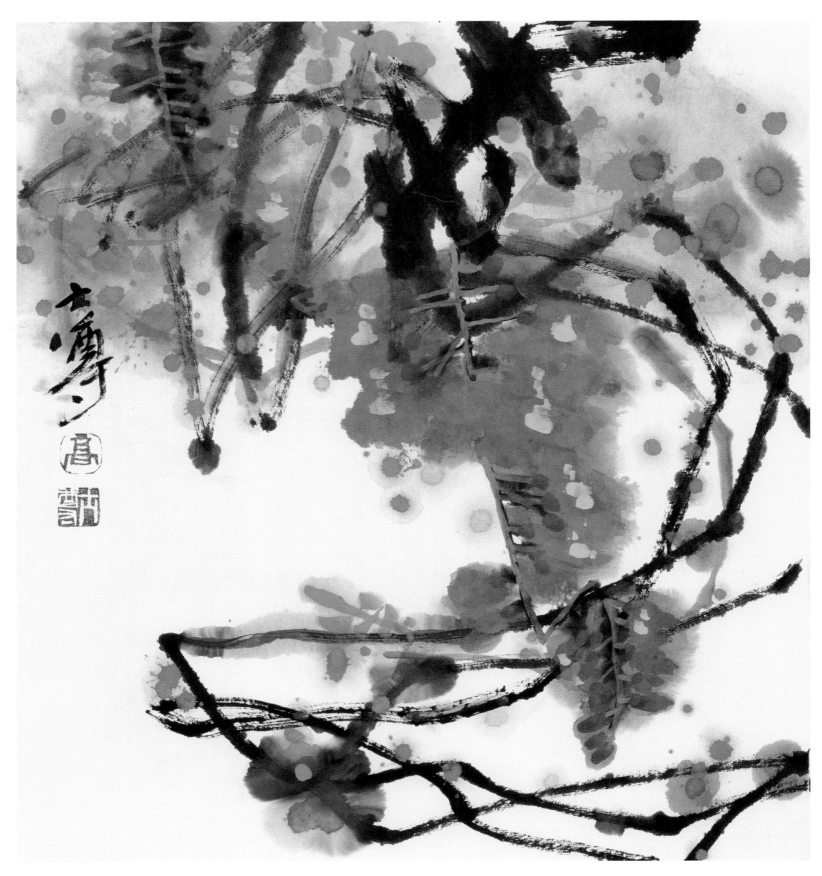

紫雪深春压架者　68cm×67cm　2015 年

牵牛花的画法

步骤 1

　　用三寸羊毫笔用蘸墨法侧锋画三片叶子，中间可以在笔的根部加点清水，这样画出来的叶子就有浓淡变化。等墨半干时用两寸羊毫笔蘸石绿色，勾写叶脉。

步骤 2

　　以两寸羊毫笔蘸大红加曙红色，一笔画出近处花瓣，行笔有顿挫，成椭圆形弧线。侧锋画靠上的三片花瓣，与下面的弧线连成喇叭形花冠。接着画出长形花筒。用同法在左上方连续画两朵花，在花上部卧笔点三支长形花苞和下部右侧的两支花苞。

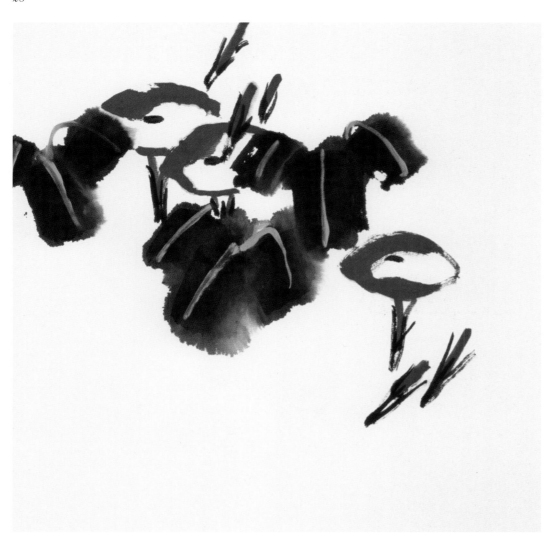

步骤 3

　　用浓墨写花蒂，点花蕊。

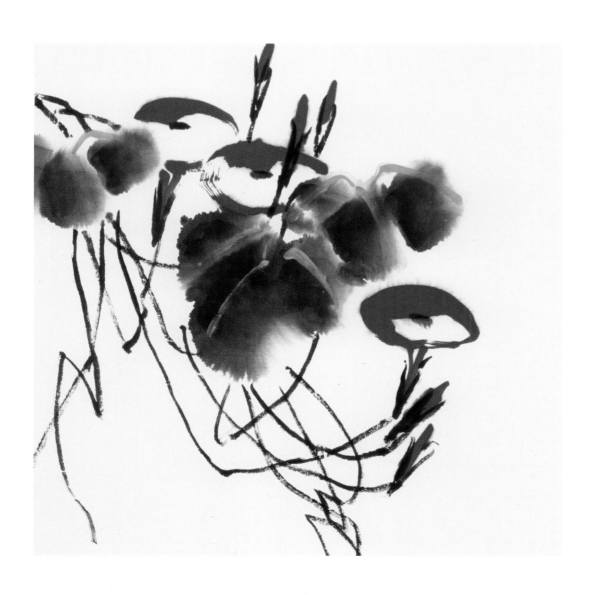

步骤 4

　　用浓墨画藤蔓，拖笔写
出，行笔要控制疾徐变化，
线条才活泼、自然。

步骤 5

　用草绿色破藤蔓。叶茎间随意滴洒些绿点子。再把纸翻过来用淡墨画几片虚叶。这些点子和虚叶使画面更随意、更有层次感。

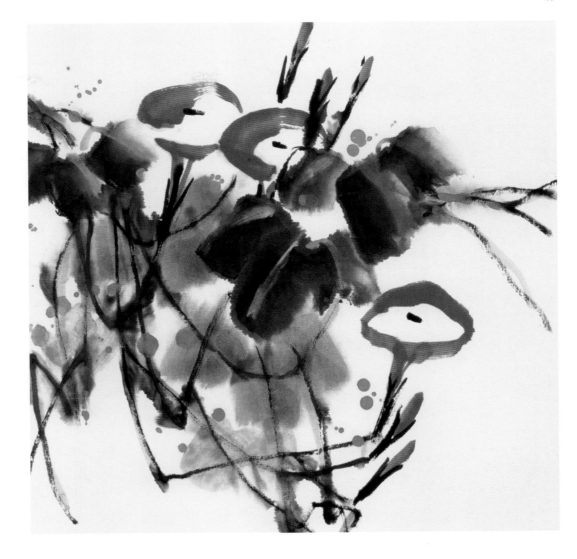

步骤 6

　纵观全局感觉花偏少，将纸翻过来，用淡红色在画中间添一朵半露的花，再添上三个花苞。

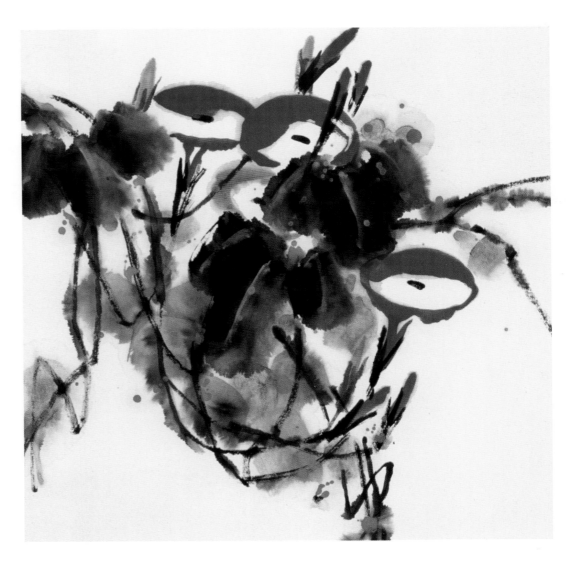

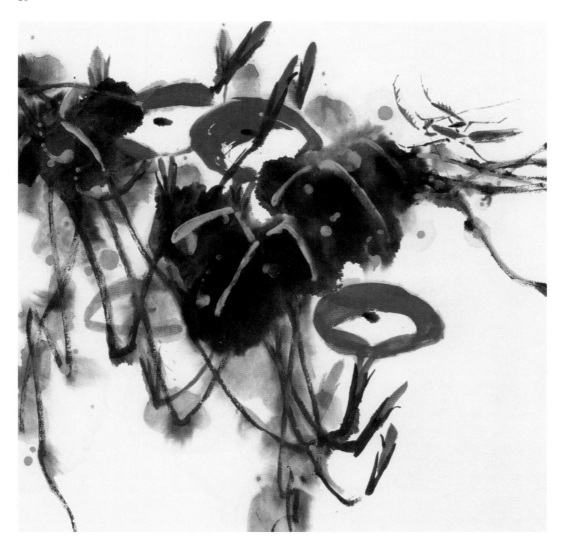

步骤 7.

在画面右上方藤蔓上画一草虫，增加画面的生机感。

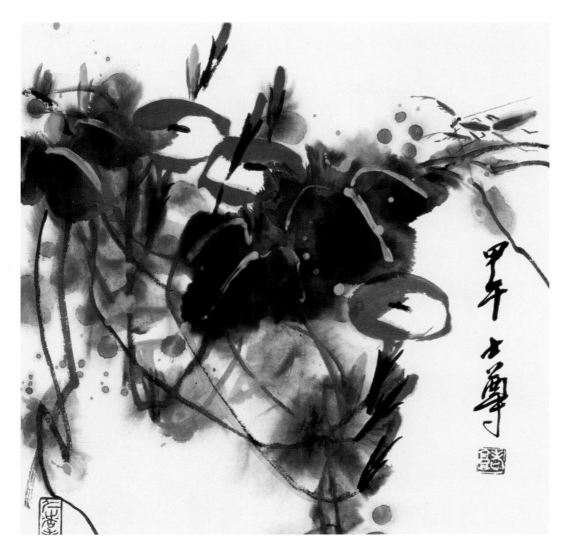

步骤 8.

在画面右下方写作画的年份、签名盖章，左下角盖一闲章，全幅画完成。

晓花艳晚思愁　68cm×67cm　2014年

作品欣赏

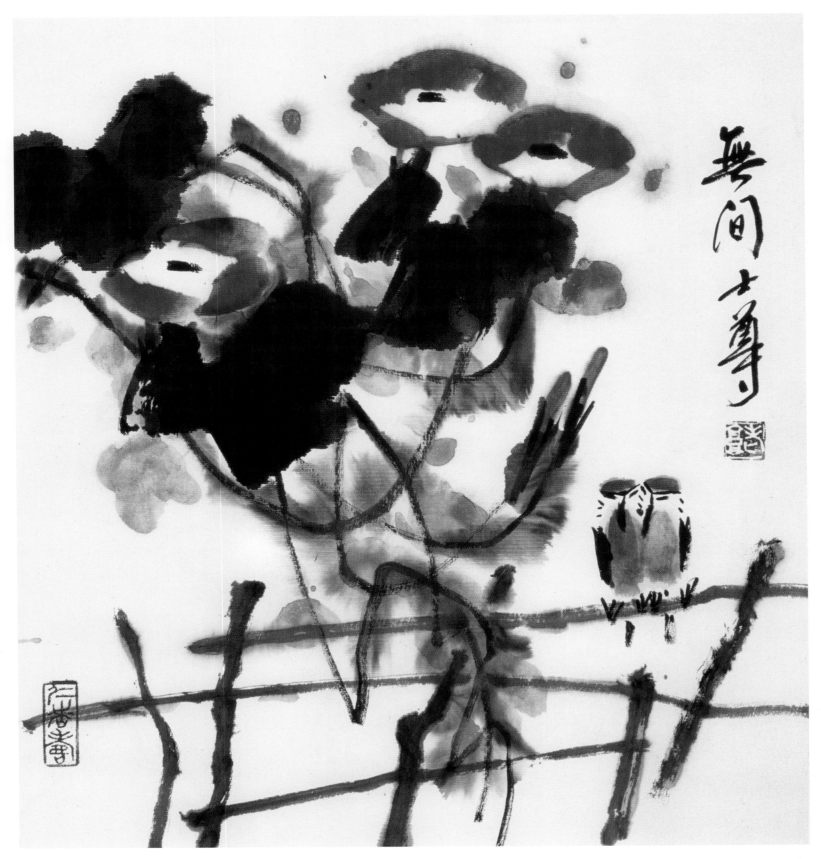

幽花伴双鸟　68cm×67cm　2015 年

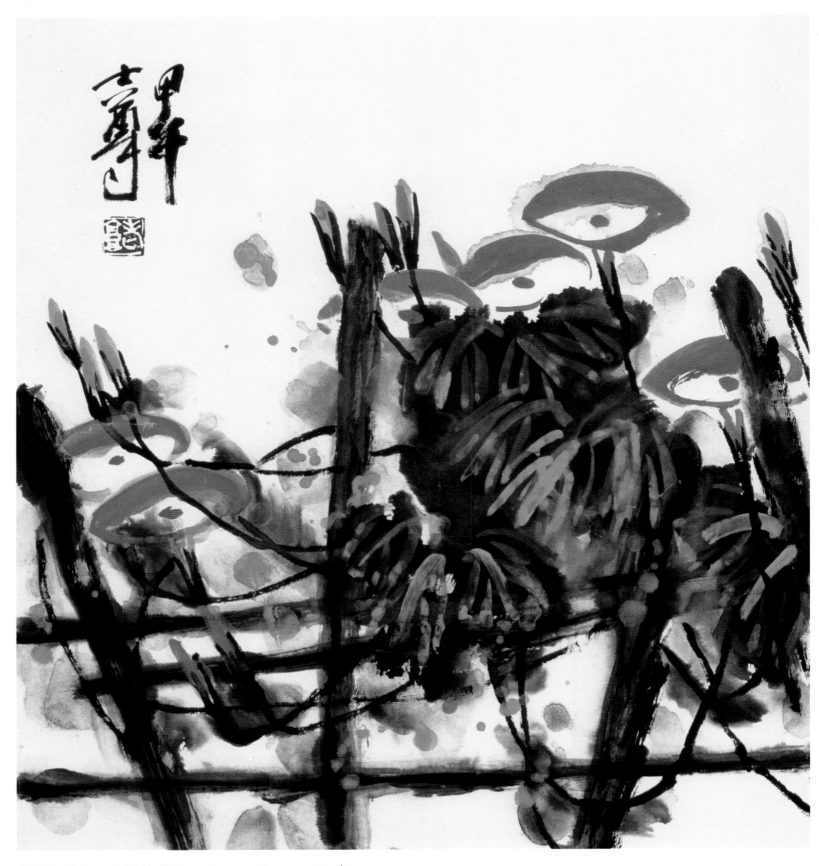

藤蔓依篱生　秋阳映花开　68cm×67cm　2014 年

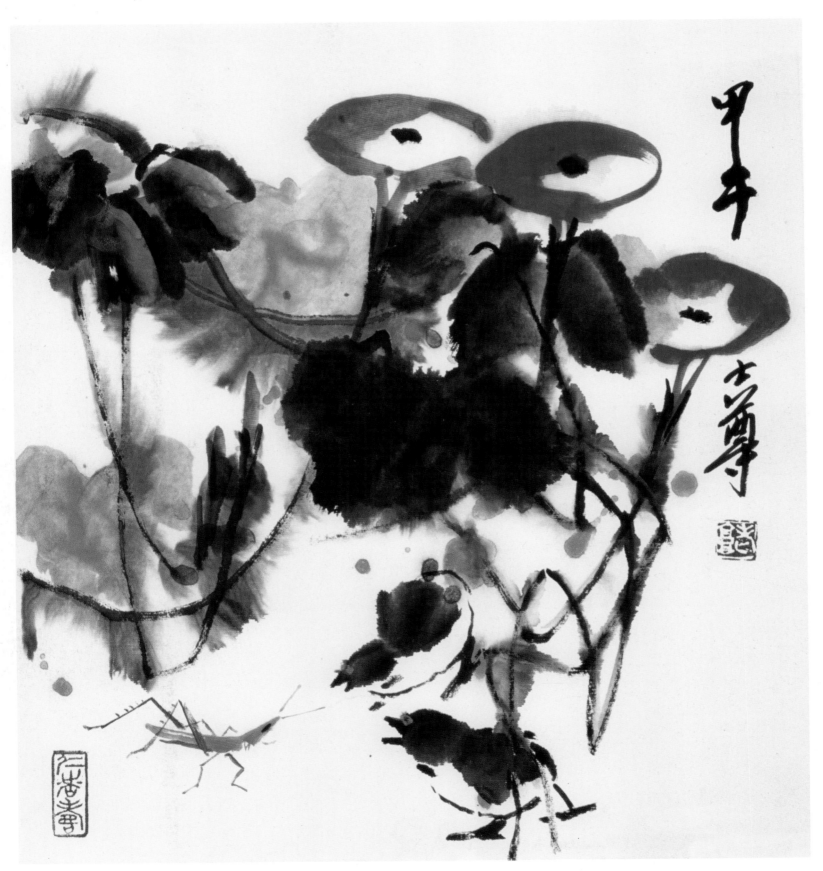

花光映天蓝　68cm×67cm　2014 年

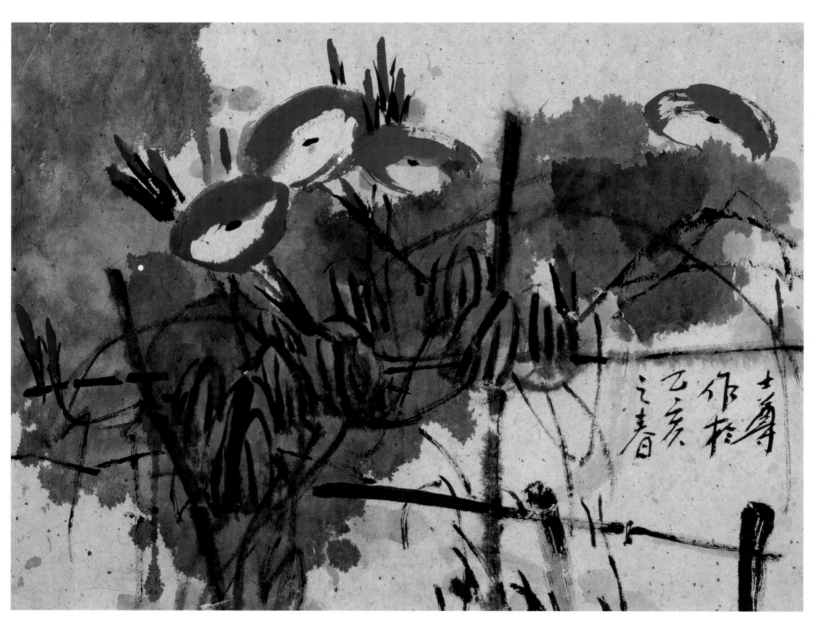

依蔓短篱花晓开　47cm×69cm　1995 年

雁来红的画法

步骤 1

　　用两寸羊毫笔,在笔洗中浸湿,再饱蘸大红色,于纸的中上部,上下左右写成圆形叶冠,顺手下拖,写出茎。在茎周围参差有致地添写叶片。画完前一棵,以同法在右侧画出第二棵雁来红,并与第一棵的叶子交错、重叠,要有疏密变化,且密中有疏,疏中有密。最重要的是注意一个"写"字。

步骤 2

　　红色未干时,以浓胭脂色勾写出叶脉。这是以浓色破淡色,此技法叫做浓破淡。

步骤 3

以同样笔法，用淡胭脂色在前两株雁来红的后面添写两株较虚的雁来红，要有书法笔意和淋漓洒脱的笔墨意趣。

步骤 4

以略干的胭脂色笔勾写叶脉，既要笔意奔放，又要有线的沉稳和厚重感。

步骤 5

　　在雁来红的背面，用蘸墨法衬写墨石，行笔可在中侧锋之间，笔迹要有浓淡、干湿变化和虚实空间及随意性，自然天成，使画面虚虚实实，浑然一体。

步骤 6

　　为使衬石更加整体，在墨色干后，用极淡的墨色刷在石头的空间。

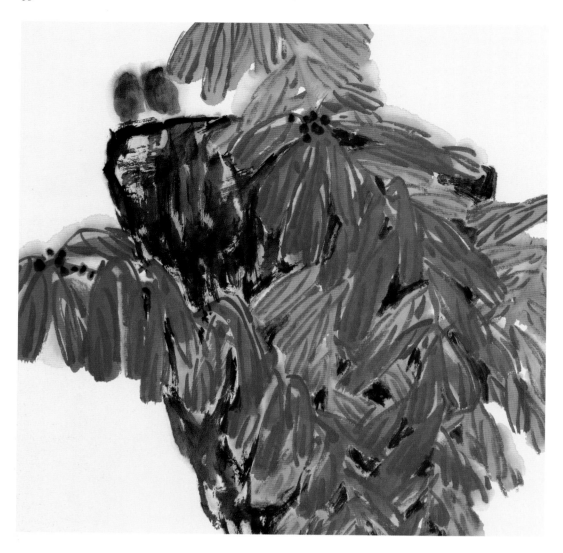

步骤 7

使用赭色，在石头左上角以三寸羊毫笔用蘸墨法点出两只白头翁的身子，再用较淡的一只墨笔破赭石色，要墨色渗透，均匀自然，上浓下淡。

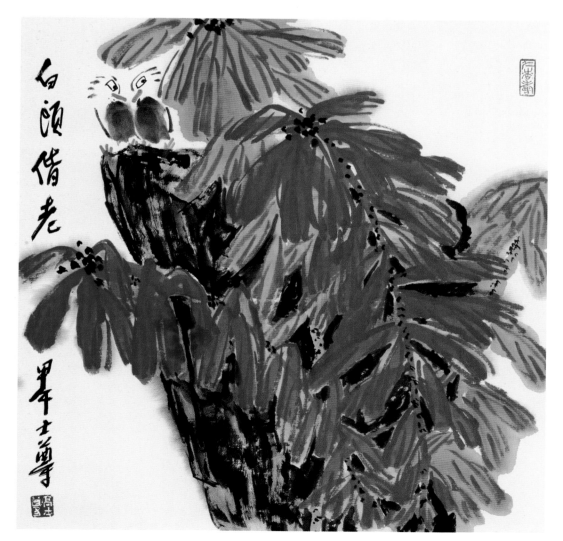

步骤 8

蘸浓墨，勾写鸟的眼睛，两只鸟相互观顾。用淡墨勾写白头翁的头、脖，再用朱磦色写出嘴和爪。题写"白头偕老"点明主题，最后题写时间和名款。在名款下盖一名章，右上边部盖一闲章，全画完成。

白头偕老　68cm×67cm　2014年

作品欣赏

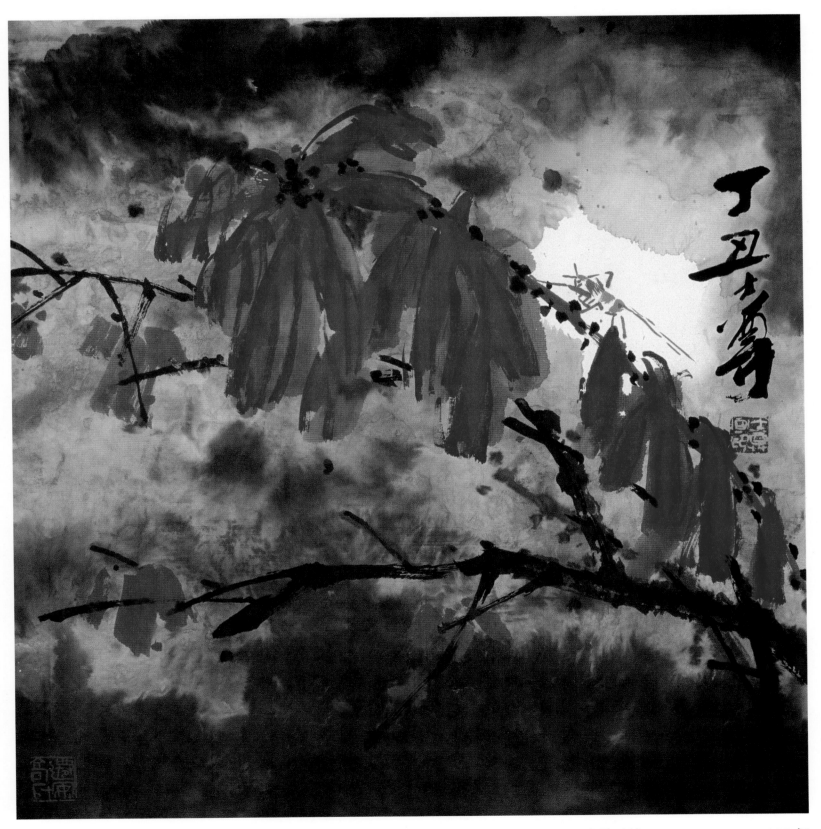

琼霞云锦　68cm×67cm　1997年

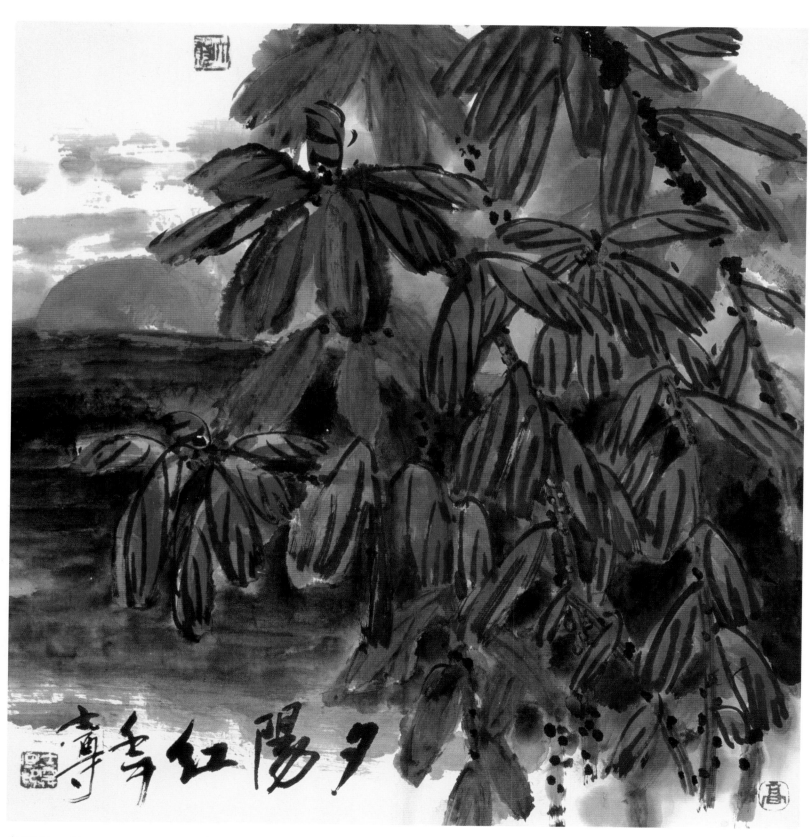

夕阳红　68cm×67cm　2014 年

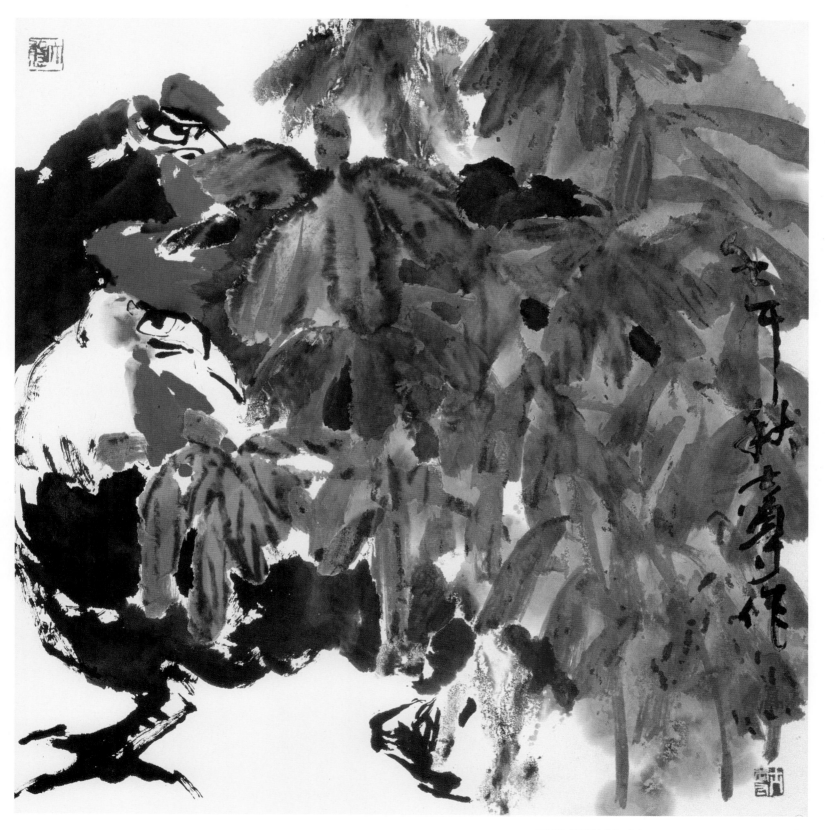

风霜萧瑟返红颜　68cm×67cm　2002 年

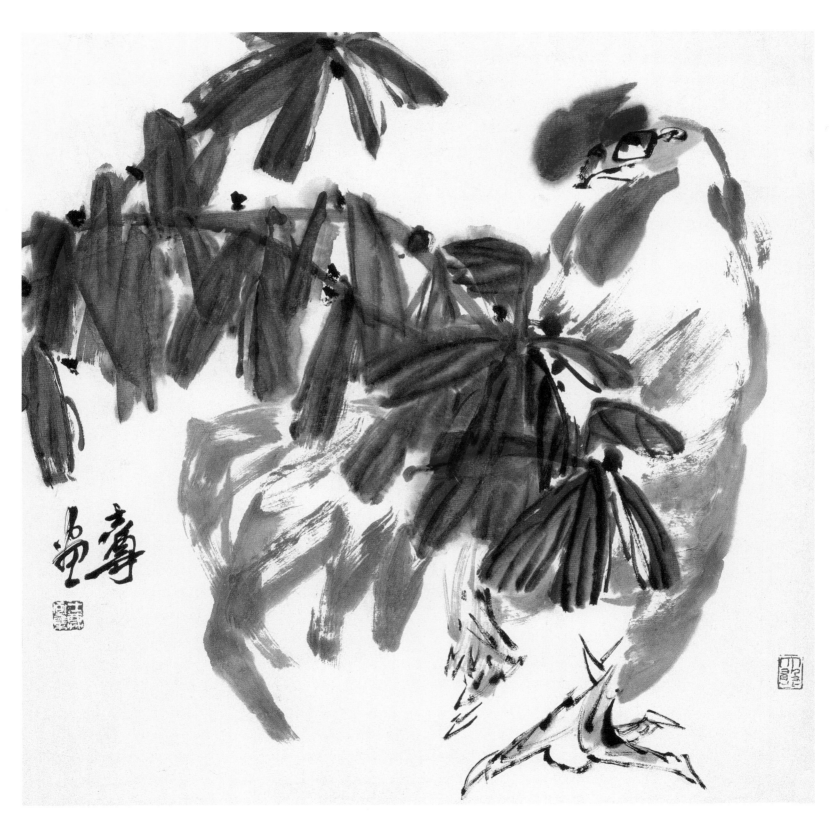

老来大吉　68cm×67cm　2014 年

牡丹的画法

步骤 1

　　大写意画，应意在笔先，也得"意随笔生"。是大写意经常用的方法。本图用两寸羊毫笔，浸饱水分，再蘸曙红和胭脂，侧锋笔尖向花心，笔肚在外有节奏地横向点画。画的花瓣外形、大小需有变化。由接近花心处的花瓣向下画。注意画不同透视的花瓣和花瓣之间留有适当的空白。用同样的笔法画上方的一朵花，并注意两花之间的重叠、藏露、前后方向的关系。最后用另一支笔蘸淡胭脂在花瓣空得多的地方侧锋擦上几笔，增强花朵的整体感。

步骤 2

　　用两寸羊毫笔以蘸墨法侧锋画花叶，要参差错落，富有变化。

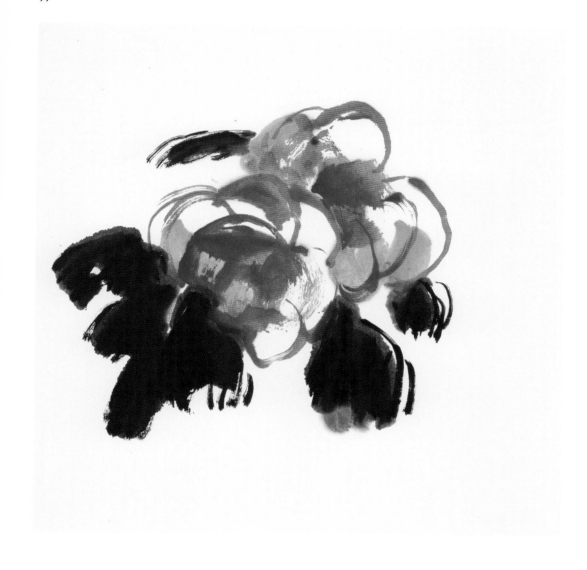

步骤 3

　　在叶片半干时，用焦墨以书写的笔法中锋勾叶筋，用笔要随意自然。

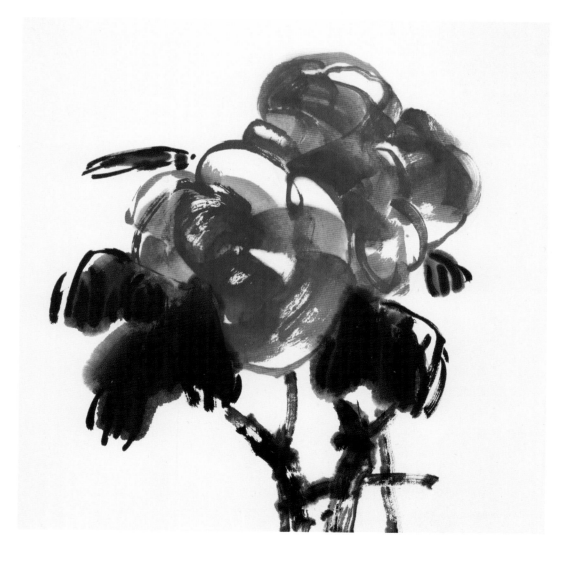

步骤 4

　　用半干笔蘸墨画两枝主干，要画出干倾斜粗细的变化。

步骤 5

 用淡墨画花上部的嫩枝干，注意穿插变化。用胭脂色画枝头上的花芽。

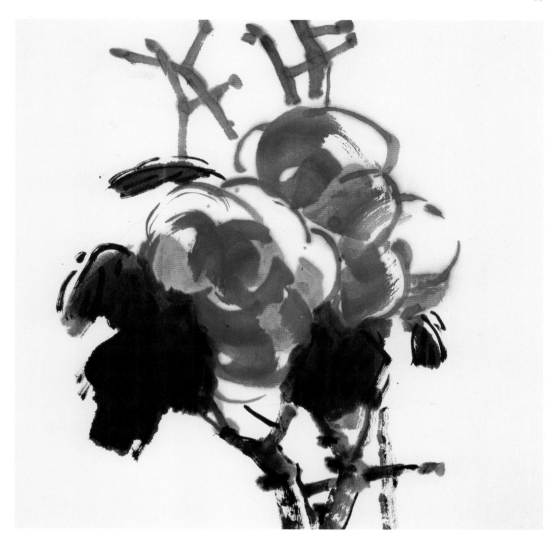

步骤 6

 用浓墨点花蕊，用淡墨在叶子和枝干之间侧锋随意擦上几笔，使画面有浓淡虚实变化。

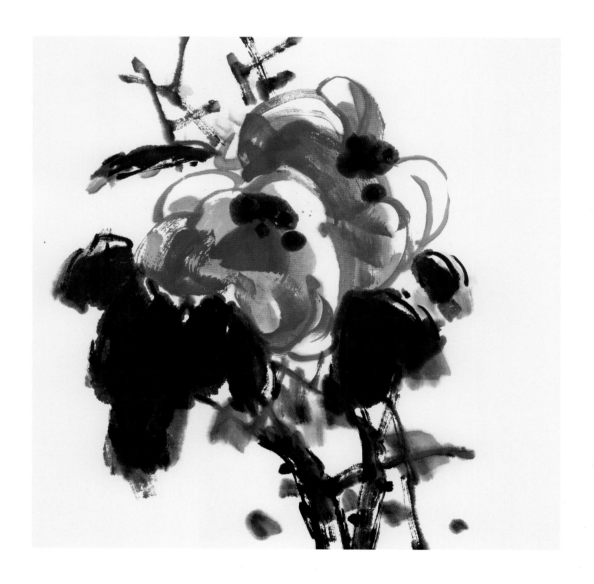

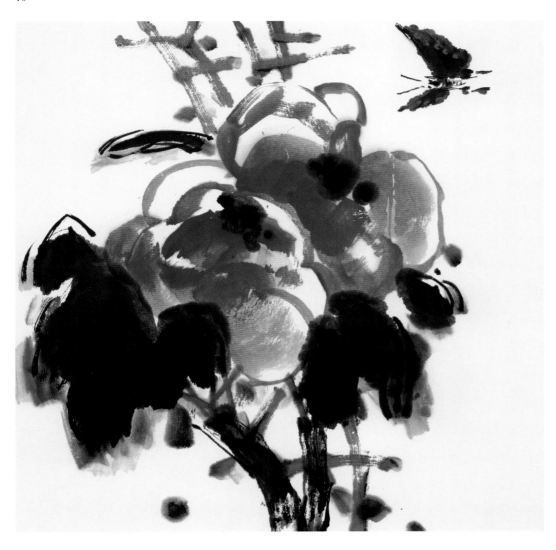

步骤 7.

在花的右上方用墨画一只蝴蝶，增强画面的生机感。

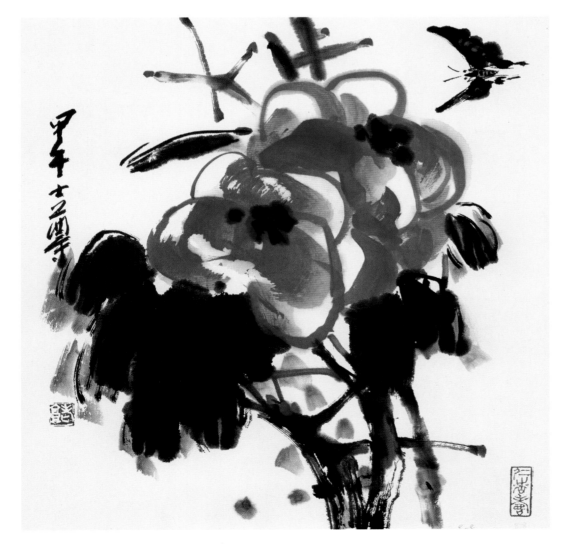

步骤 8.

在画的左边写上作画的年份，签名盖章，右下角盖一闲章，全画完成。

蝶恋花　68cm×67cm　2014 年

作品欣赏

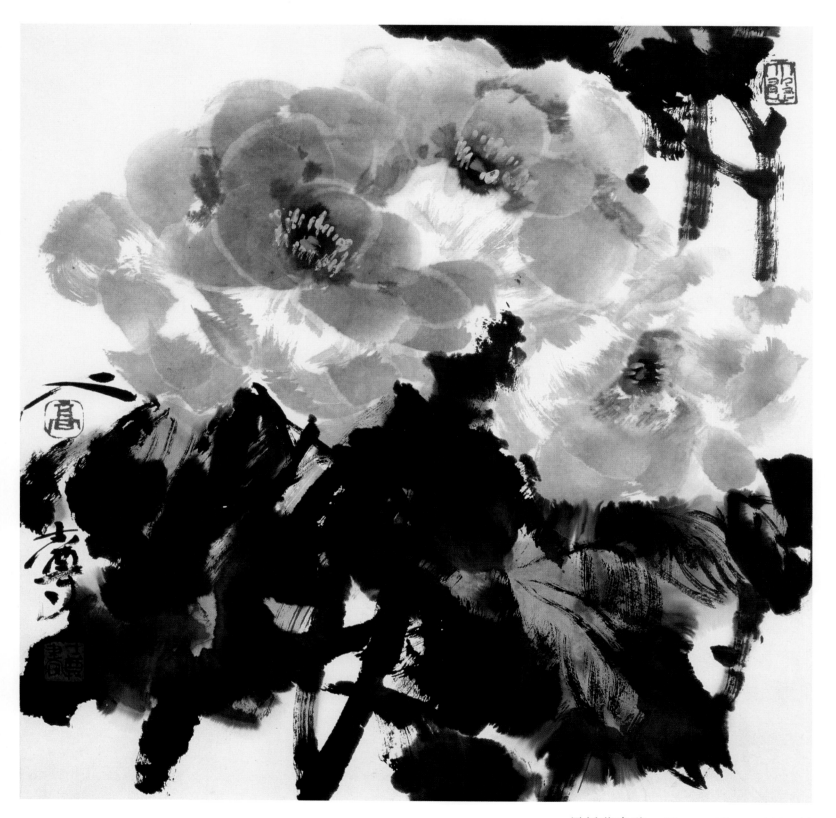

风摇花半醉　68cm×67cm　2005 年

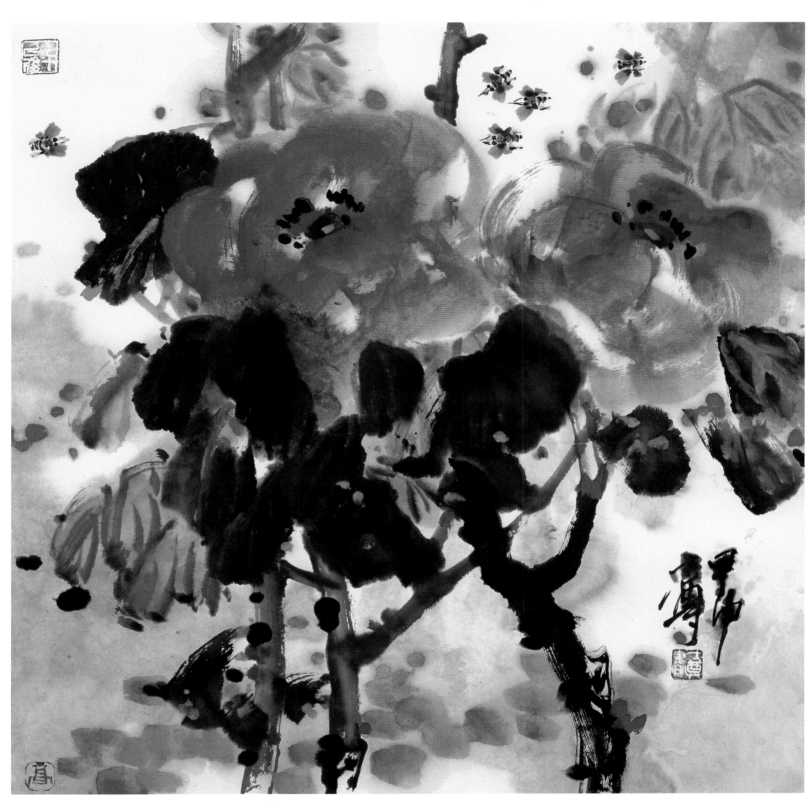

卧丛无力含醉妆　68cm×67cm　2004 年

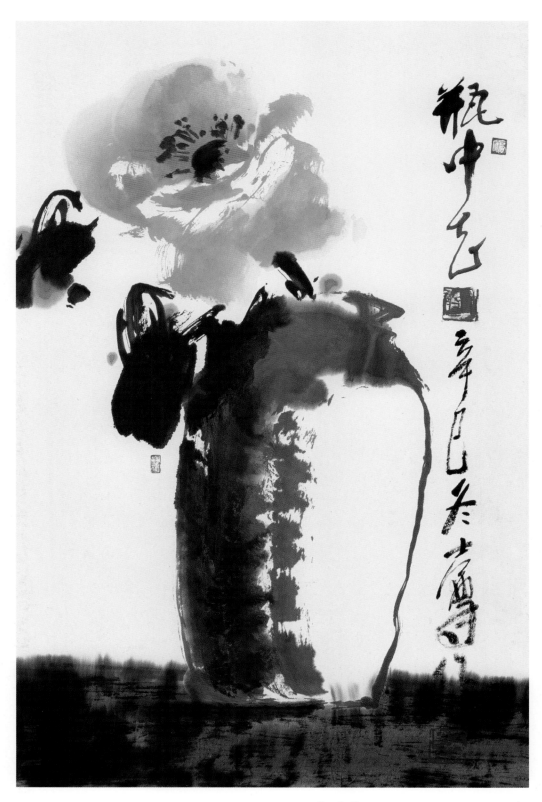

瓶中花　69cm×47cm　2001年

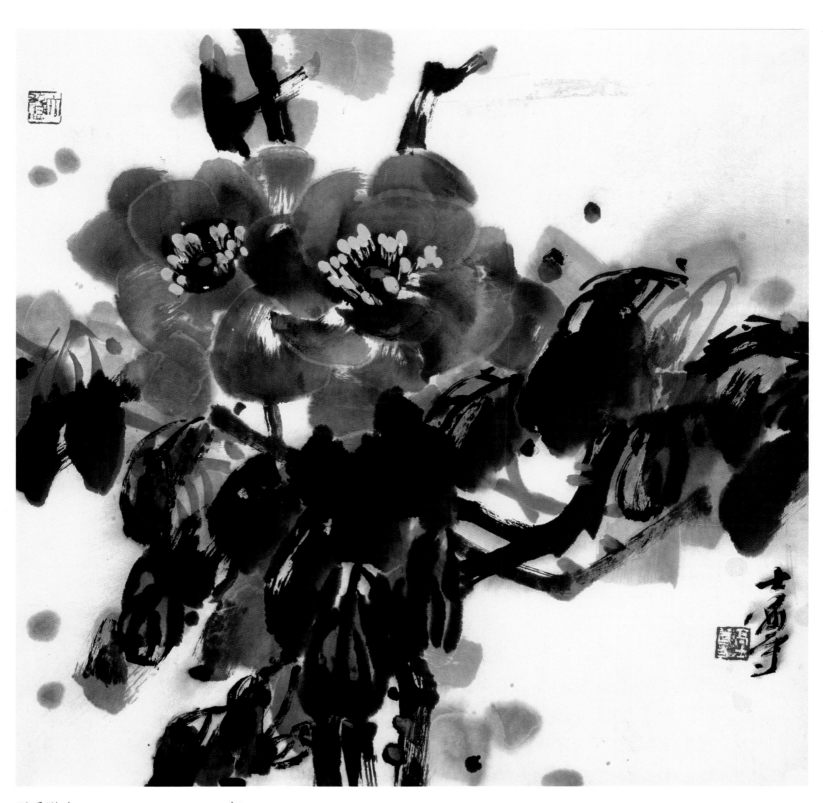

天香醉人　68cm×67cm　2015 年

菊花的画法

步骤 1

　　菊花是我国特有的花卉。因秋季开花，有抗风霜之特性，我国文人墨客将它比喻为"四君子"之一。画菊多从花头画起，用两寸羊毫笔蘸中墨，从花心起笔，勾勒时落笔重，行笔稳健，快慢兼施，笔触沉滞，有毛涩感为佳，瓣端虚交。花瓣有大小、长短、直曲，墨有干湿的变化。花瓣必须归心，不能平行。花外轮廓应有圆缺的变化。分两组布花，右下组一朵，中上方为两朵，每朵花形都有变化。

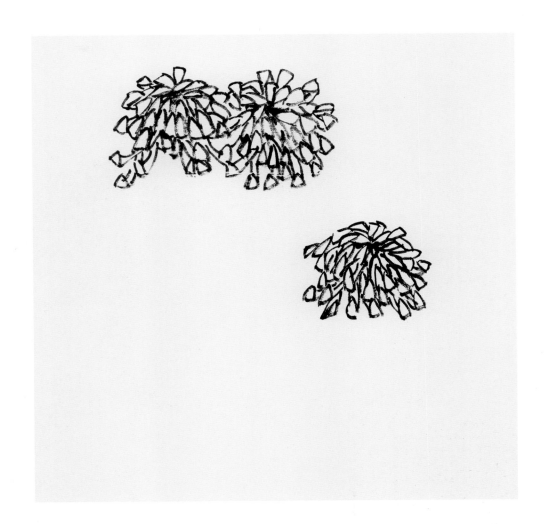

步骤 2

　　用两寸羊毫笔蘸藤黄点染花头，不用太均匀，可随意留一些白的花瓣。再用另一支笔蘸中黄在染藤黄的花头上点染一下，最后用鹅黄在三个花头上点几笔，注意不要雷同，三个花头用色一样，但染出来的效果要有变化。在色未干时，用墨破色增加虚实和润泽的感觉。

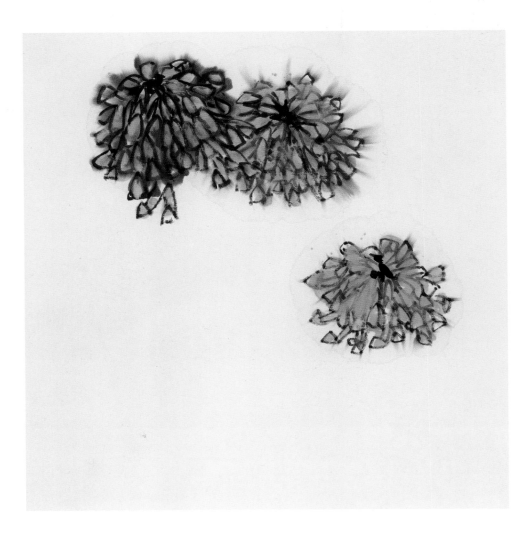

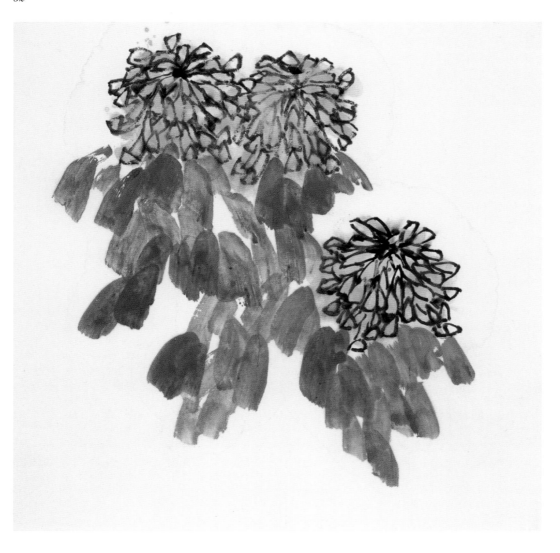

步骤 3

　　以两寸羊毫笔蘸花青，或略加点藤黄，水分要饱满。画菊叶时，沿花头布叶。菊花虽为五出四缺，但写意画不必写实，只要注意聚散、浓淡、干湿、大小变化，分布有致即可。这一效果的取得，全靠笔的起收、提按、快慢、顺逆的运用。

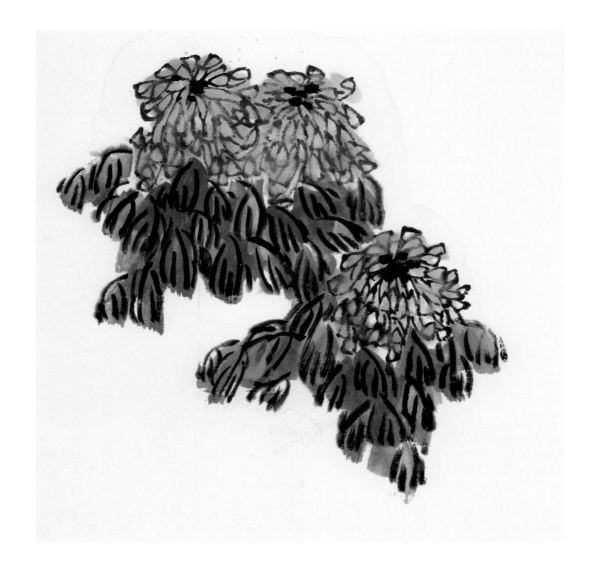

步骤 4

　　画叶筋，用两寸半长锋羊毫，蘸浓墨，中锋用笔，在色半干时勾写。勾叶筋不必局限于布色的范围内，可勾写出色外，反而有光感，显得活泼。勾叶筋时，一是以墨破色，求得水、色、墨交融晕化儿产生的艺术效果。二是勾出叶形和叶的生长方向。三是勾叶时，如果色墨变化已经很美了，可简勾或不勾，如果色墨平淡或形不美，可采用重勾、繁勾、密勾诸法，以纠正其不足。

步骤 5

　　花梗的布置，穿插非常重要。花头花叶皆无处相附，会使全局涣散无序。要画好粗细、曲直、长短、疏密、浓淡、干湿、老嫩变化。此画是用两只两寸羊毫笔，一笔蘸淡墨，一笔蘸焦墨，先用淡墨渴笔由叶下起笔，即由左向右下行笔，遇叶断开，再顺势向下画，要笔断意连，画三条主梗再添些分枝。再用那支焦墨渴笔，沿着淡墨断断续续相破，求其苍润。在梗上、叶的空隙处和缺少变化处，点些浓墨点，在花蕊上也点上几笔浓墨。

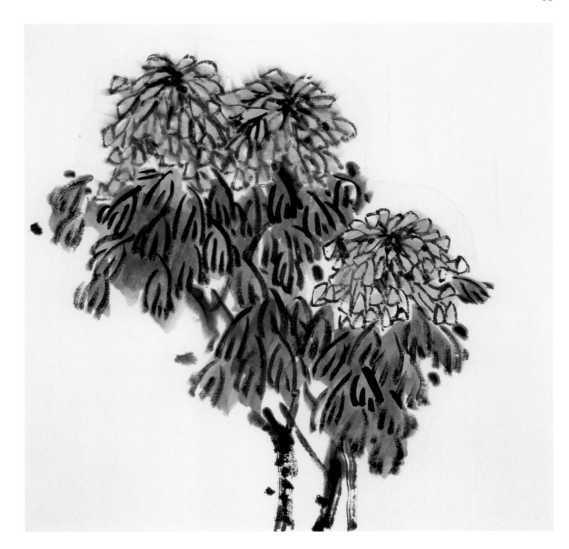

步骤 6

　　用两寸半羊毫笔，蘸中墨藏锋入笔画篱杆。行笔注意快慢和提按，写出有硬挺、有力度、有飞白和粗细不等、斜度不一、疏密不同的篱笆。画篱杆行笔到花叶处要断笔，继而再顺势行笔，这样就感到菊花在篱笆之前。

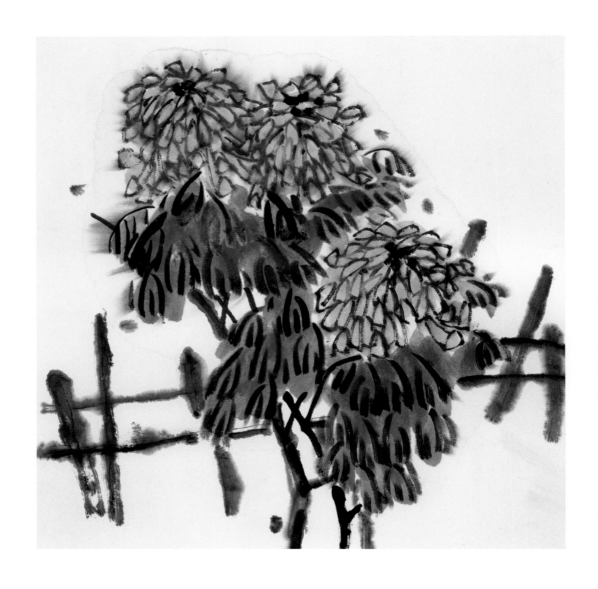

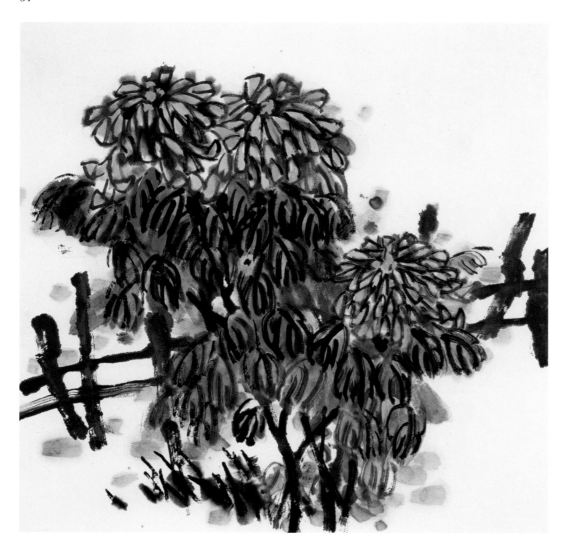

步骤 7.

在篱杆、花梗、花叶上擦点赭石色。以赭墨色顺花的动势画些杂草，梗增加了花的动态和秋意。点花蕊，可提神，也有定花生长方向的作用。用石绿色点花蕊，画面更感活跃、有生气。

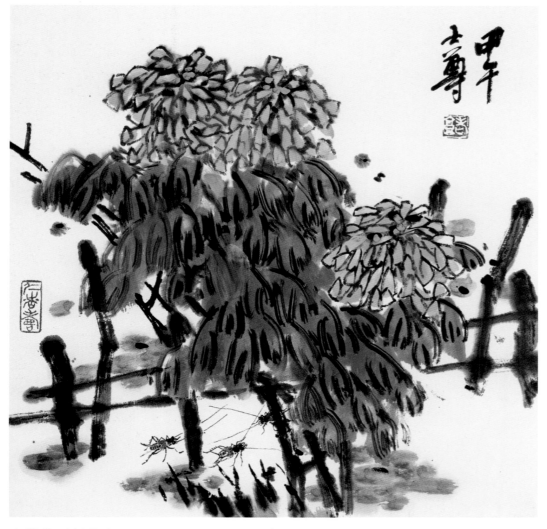

步骤 8.

纵观全局，补其不足，在篱笆和花梗部位画三个蟋蟀，增加生机。最后在右上角写绘画年份，签名盖章，左边盖一闲章，全画完成。

东篱菊开似我心　68cm×67cm　2014 年

作品欣赏

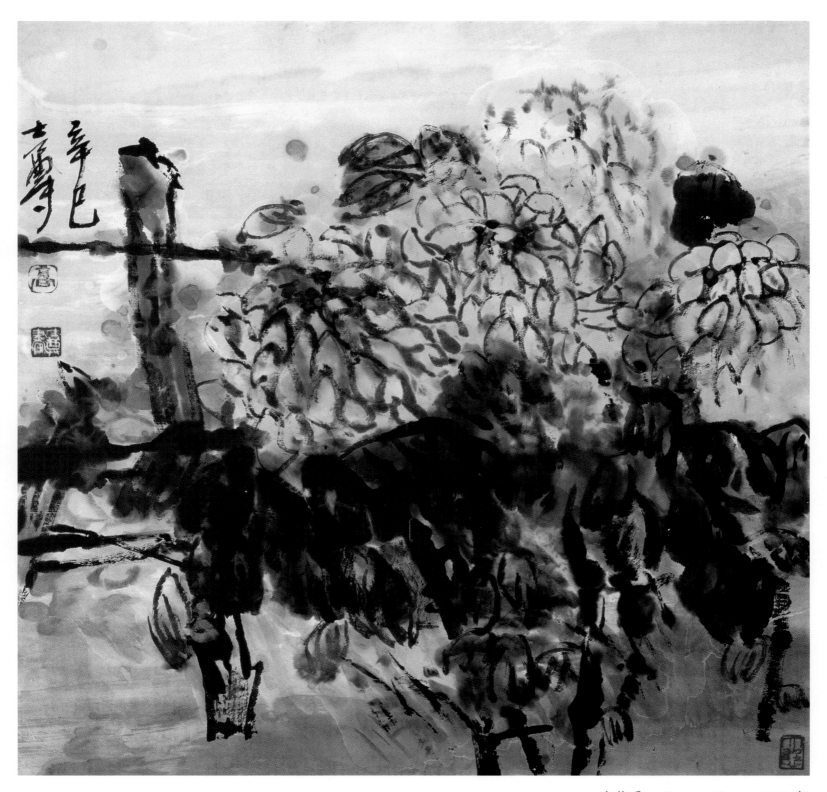

晚节香　68cm×67cm　2001 年

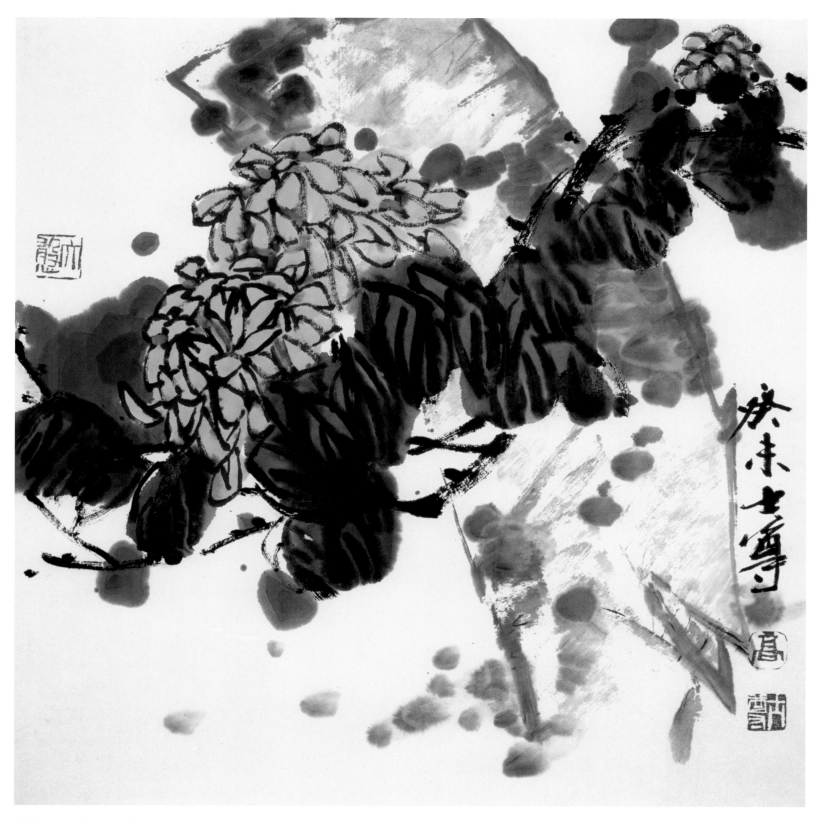

受尽寒风欺　幽香更喜人　68cm×67cm　2003 年

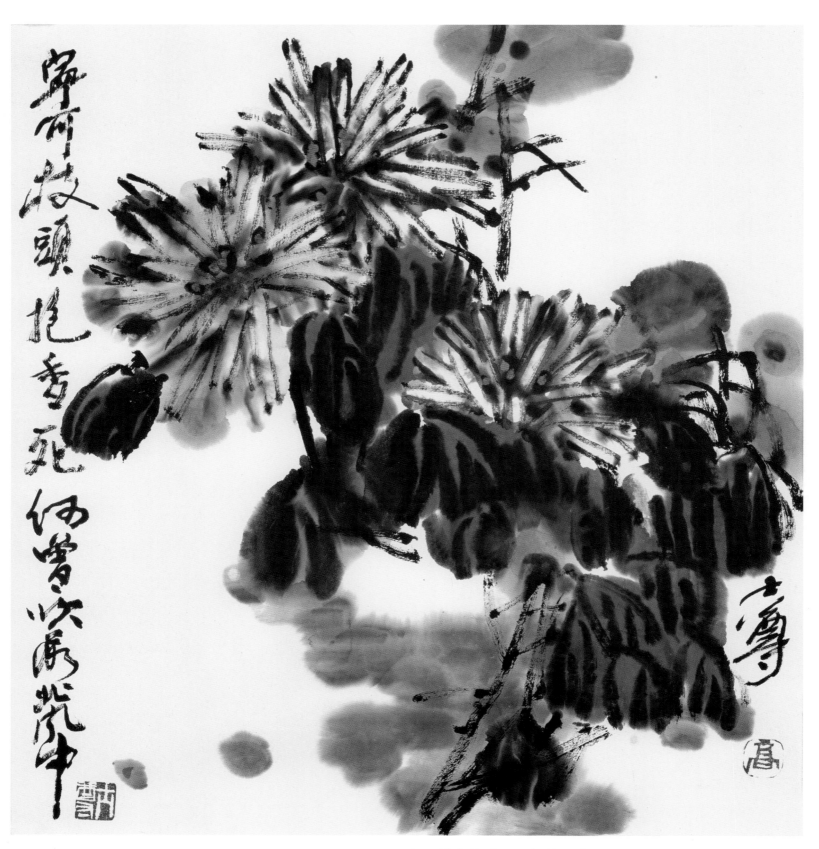

宁可枝头抱香死　何曾吹落此风中　68cm×67cm　2003 年

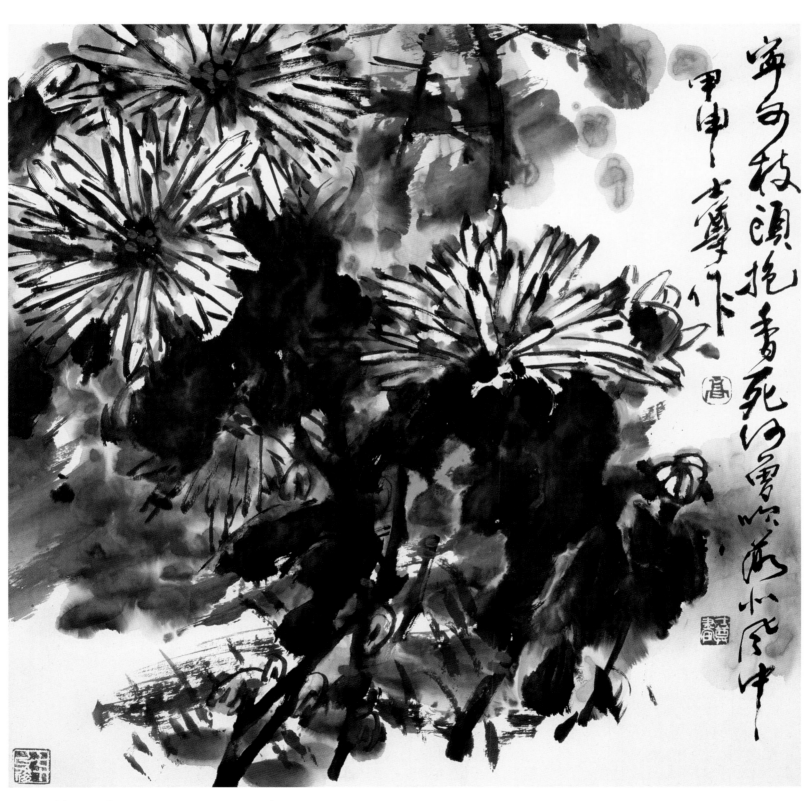

霜欺风摧香亦清　68cm×67cm　2004 年

水仙的画法

步骤 1

　　水仙花每朵六瓣，呈盘状，色白，花蕊金黄呈小碗状，故称水仙为玉盘金盏。用两寸羊毫笔蘸淡墨，笔上含水要少，圈花头时不必分瓣儿画，每朵花圈成一个有变化的、方中带圆的圆圈即可，这样的造型有力度。因为从一定距离看，花像一个圆形的小白盘，所以把它概括成一个圆圈即可。画出的花要活，不能死板，关键在于行笔时注意笔锋的顺逆、提按变化，才能写出丰富多彩的笔迹来。

步骤 2

　　水仙叶窄长而尖端钝圆。用两寸羊毫笔蘸焦墨，中锋落笔重，行笔慢。由于墨焦，笔迹自然会有许多飞白，要笔断意连，这样的线才有味道。如果没有写味的笔迹画出的叶虽然形似，相比之下会失去艺术性，初学者在实践的比较中，会领略其中的优劣。在墨的笔迹未干时，以石绿石青相调，笔吸饱颜色，上色时迅速行笔，不必计较色涂的均匀与否和线内线外，只要有节奏的运笔，所上的色自然鲜活。再以淡墨干笔相擦，干墨破色，可增加笔的厚重感。安排画叶时，要考虑其前后、正侧、直斜、卷曲、俯仰等变化。水仙的外轮廓要有参差变化，在整体中求多变，才不虚弱。

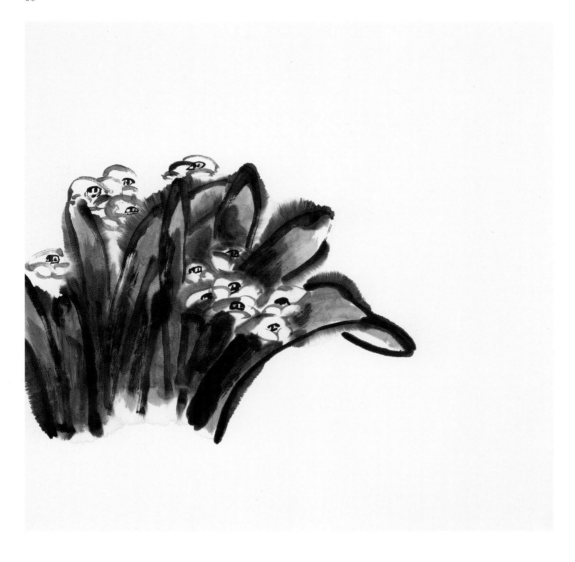

步骤 3

　　用重墨写花蕊，先圈一个方中有园的扁圆形，再用焦墨在圆圈中重重地点两笔。

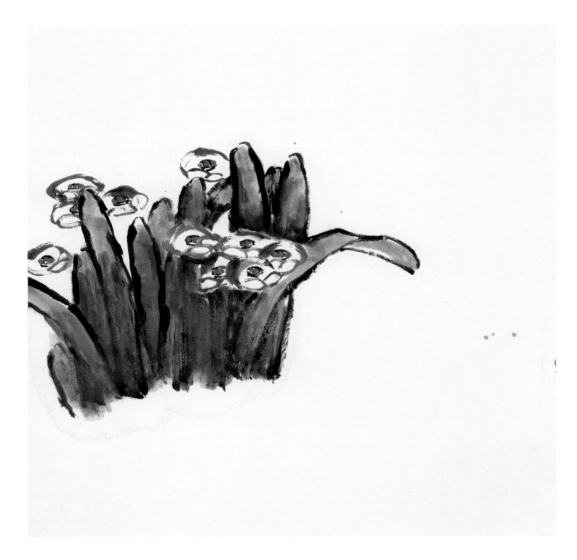

步骤 4

　　用朱磦色在花蕊空白处点两三笔，凸显花心之金盅状，增强色彩的对比，活跃画面效果。

步骤 5

　　纵观全局，不足之处增补几片花叶，使这组水仙花更加丰满。在叶尖处，随意点几笔淡赭石色。在根处也点擦些赭石，使画面丰富多彩。

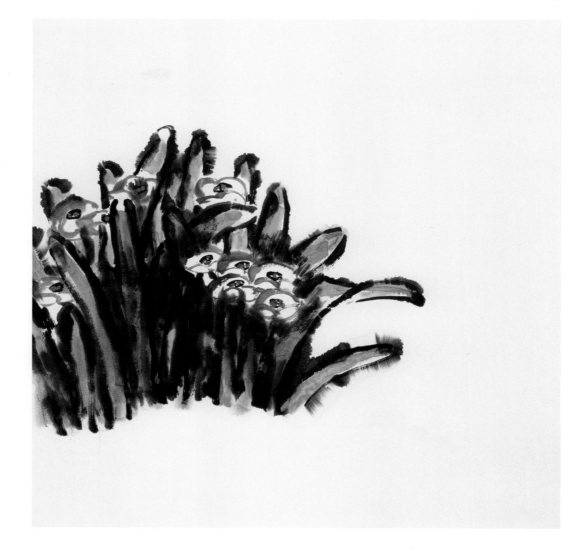

步骤 6

　　用浓墨在水仙花根部随意添写大小不等、有聚有散的石头，再用赭石色染一下石头。

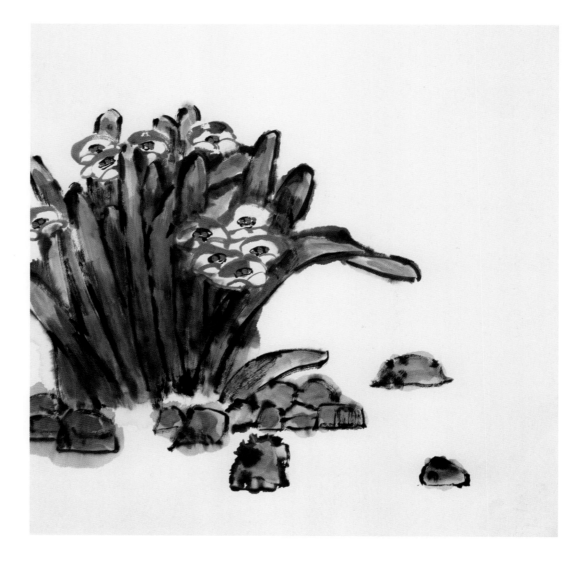

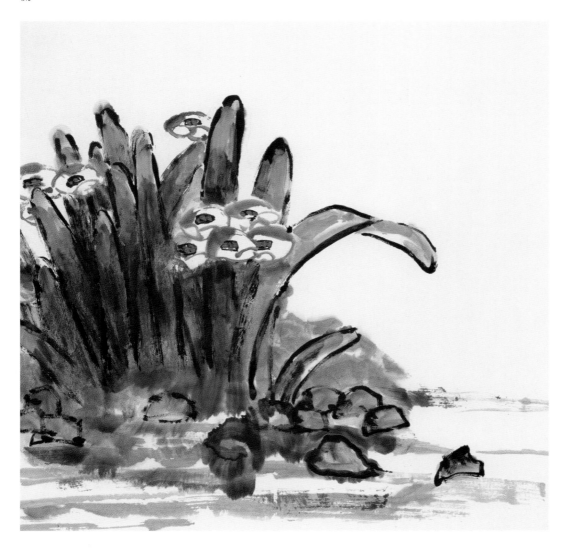

步骤 7.

用饱含淡墨加绿色的大笔，随意涂写水纹，在半干时，再用含干墨之笔，皴擦淡墨水纹，可增加层次，使画面有厚重感。

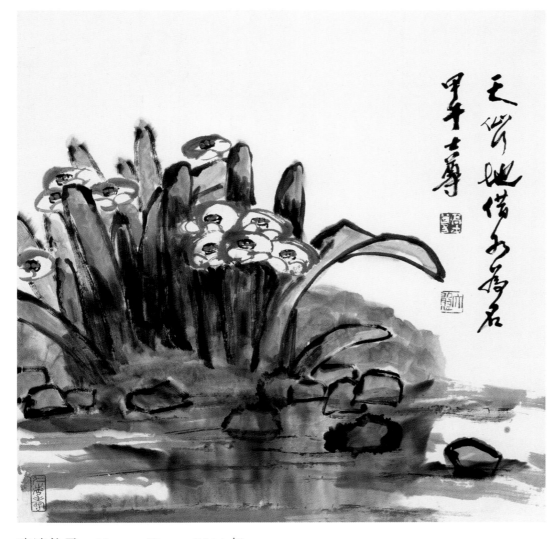

凌波仙子　68cm×67cm　2014 年

步骤 8.

在画幅右边缘处题款，签名盖章，左下角处盖一闲章，此作完成。

作品欣赏

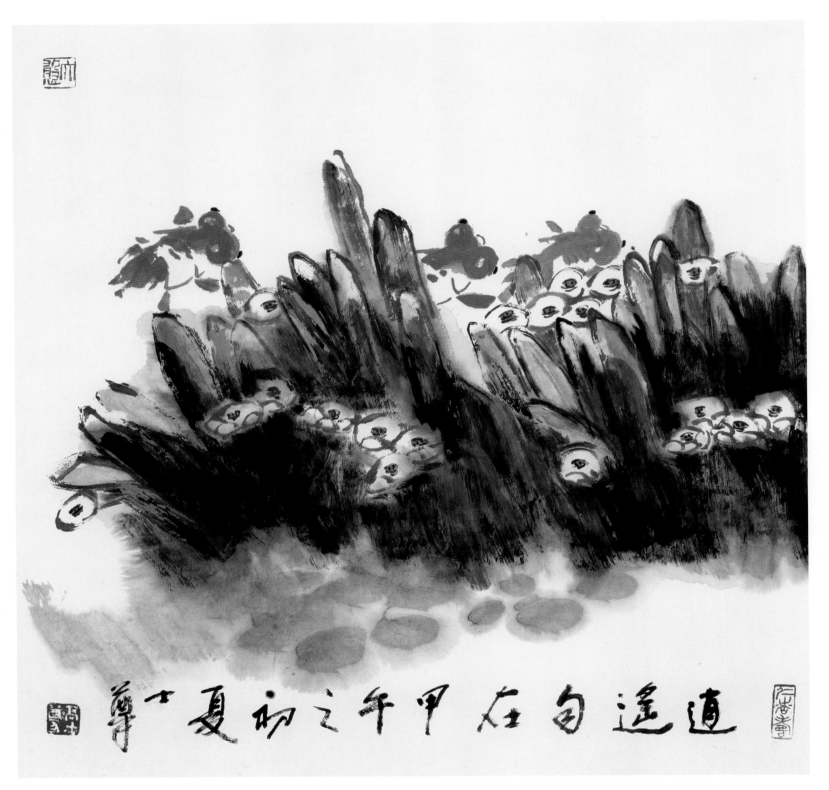

逍遥自在　68cm×67cm　2014年

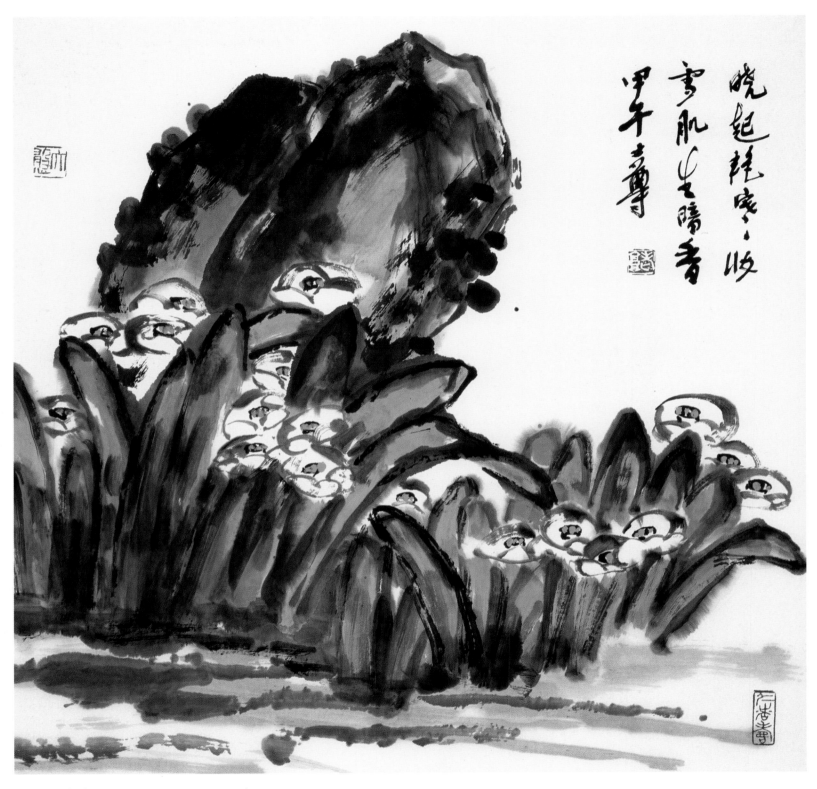

雪肌生暗香　68cm×67cm　2014 年

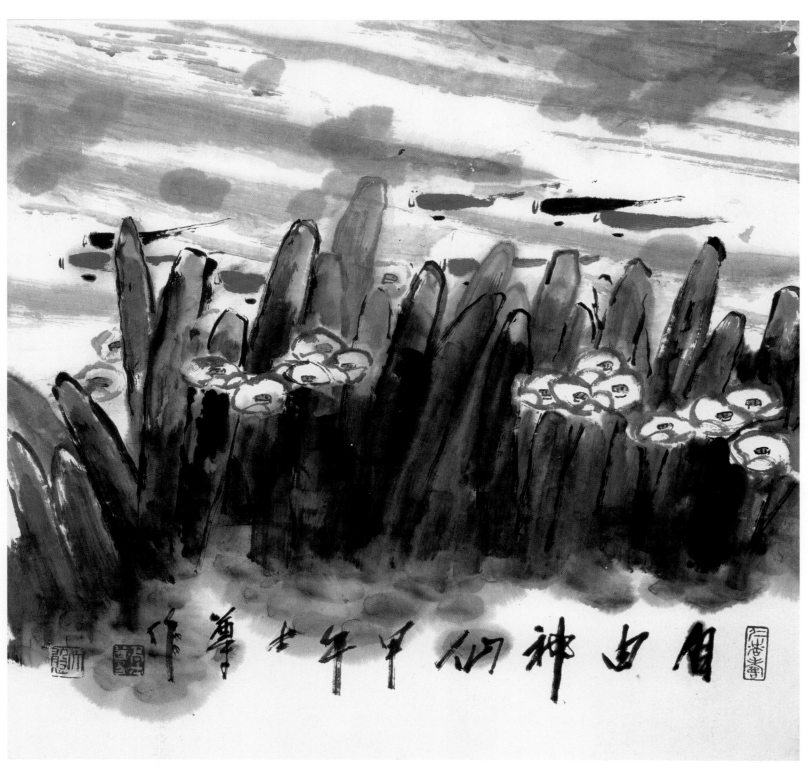

自由神仙　68cm×67cm　2014年

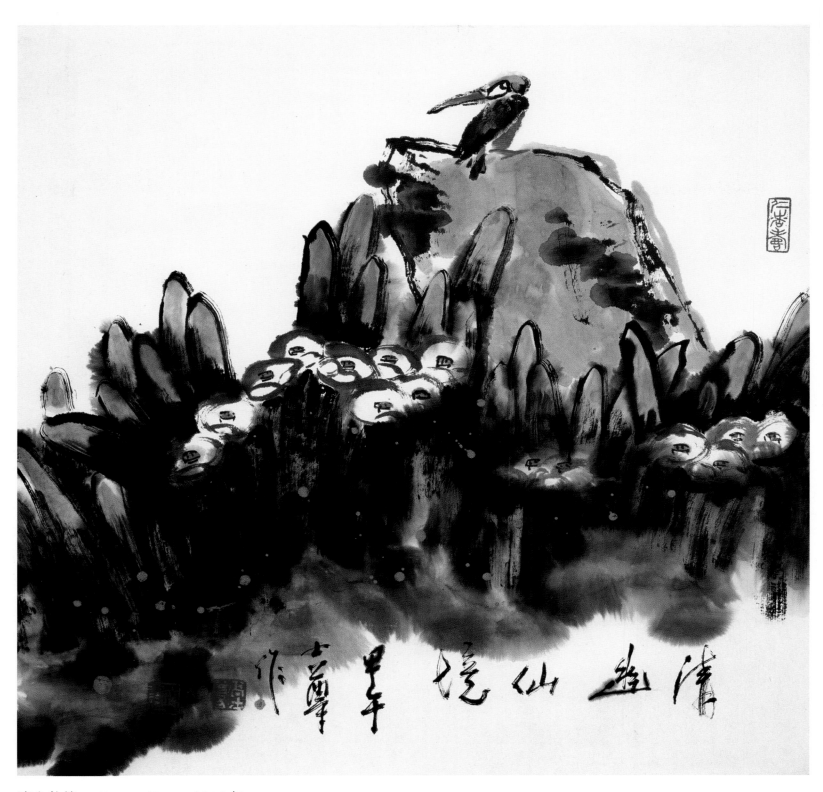

清幽仙境　68cm×67cm　2014 年

桃花的画法

步骤 1

　　画桃花，先画树干"定大局"。用两寸羊毫笔，以蘸墨法（先把笔肚吸饱水再蘸浓墨）按"女"字穿插法布置树干，这样交错比较美。画枝干时留些布花的空档。枝干要有走势。再用墨写出主要枝干，然后用淡绿破墨的死板处。

步骤 2

　　桃花的画法和梅花的画法近似。只是桃花的花瓣是尖的。用曙红色画花朵，要靠调整笔锋的起落方向来画出其尖瓣，花心要留空白。花朵应有聚散。

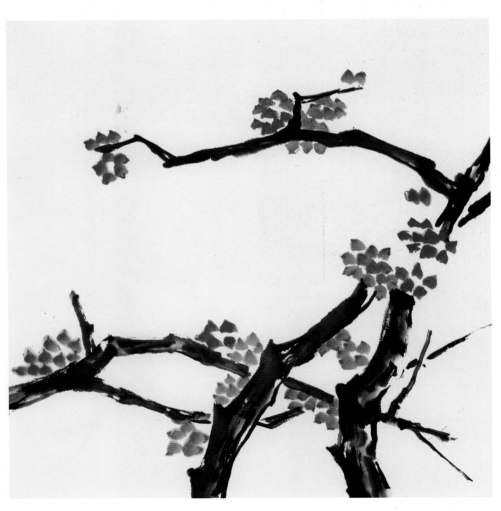

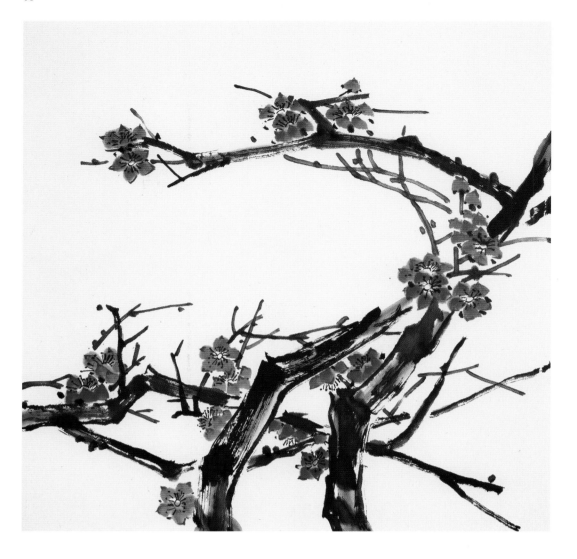

步骤 3

　　点花蕊和梅花一样，边画蕊，边添细枝和花萼及苔点，加强节奏和动势。

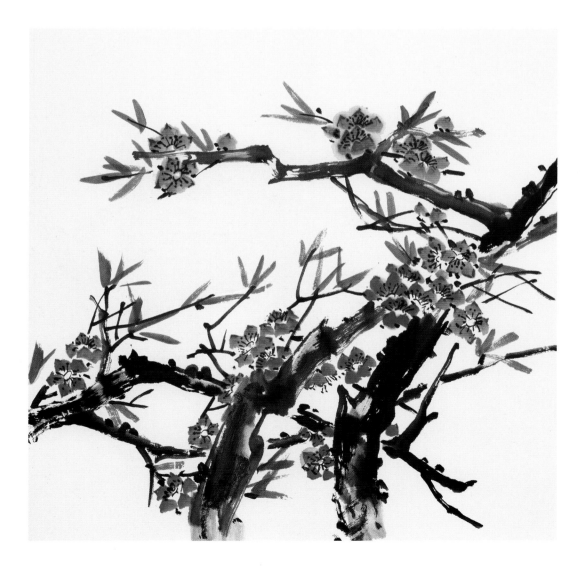

步骤 4

　　用一寸羊毫笔蘸藤黄加花青调成的绿色，在枝尖和花旁，像写撇似的撇出成组的桃叶，四五笔一组即可。

步骤 5

　　用曙红勾主叶脉，随着叶的交错，可酌情断笔，以表示叶子的前后关系。

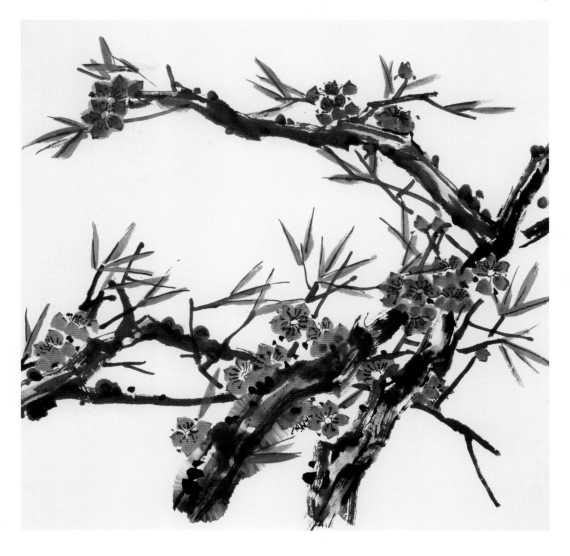

步骤 6

　　补两只飞燕于上空，更显春意。燕子头的造型要带方味，画翅尖时，行笔快些，以出现飞白为佳，有飞白则动感强。最后，在燕子的脖下点一块朱砂色。

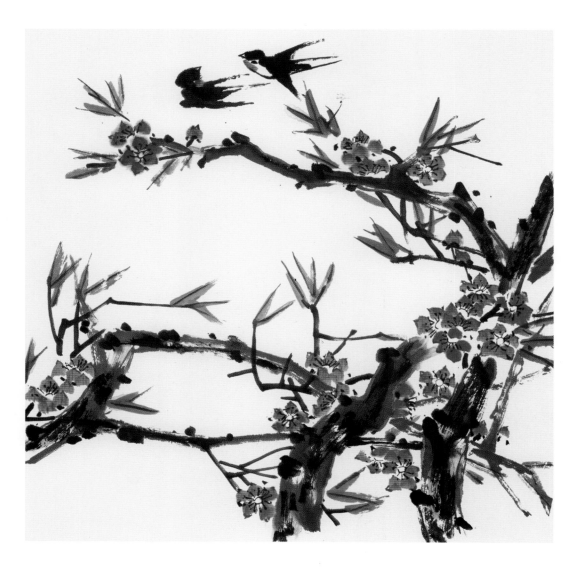

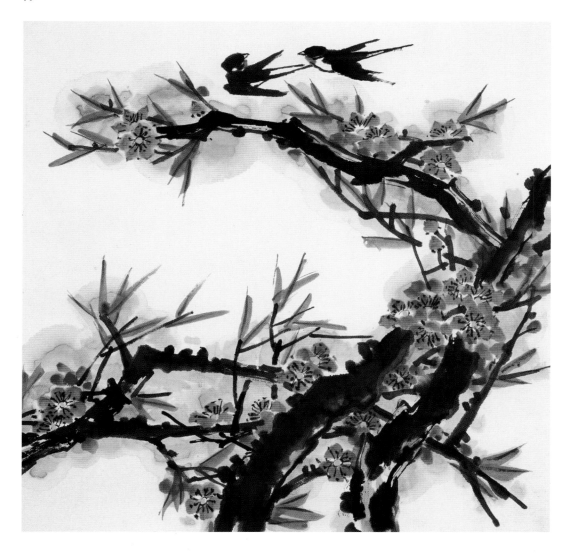

步骤7.

在枝干的空白处泼洒些淡绿、淡红、淡墨，使画面成块面，富有整体感，也增加厚度。

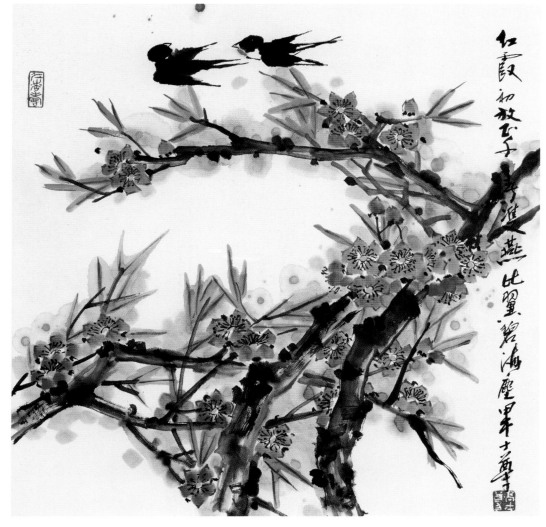

步骤8.

最后在画面的右边题长款和签名盖章，左上边盖一闲章。

红霞初放　68m×67cm　2014 年

作品欣赏

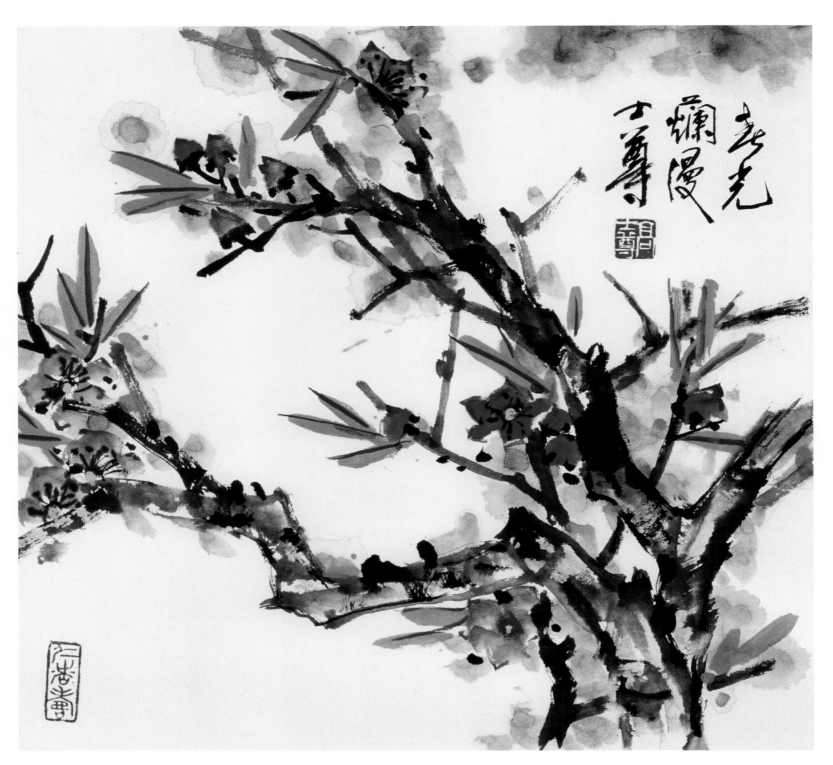

春光烂漫　68m×67cm　2014 年

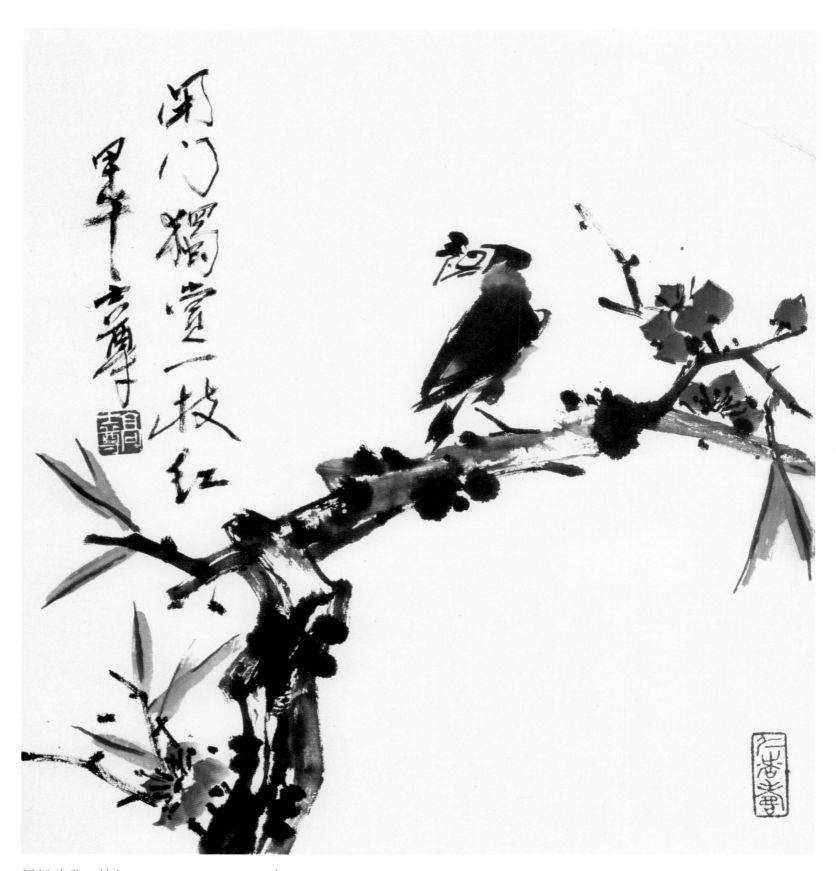

闭门独赏一枝红　68m×67cm　2014 年

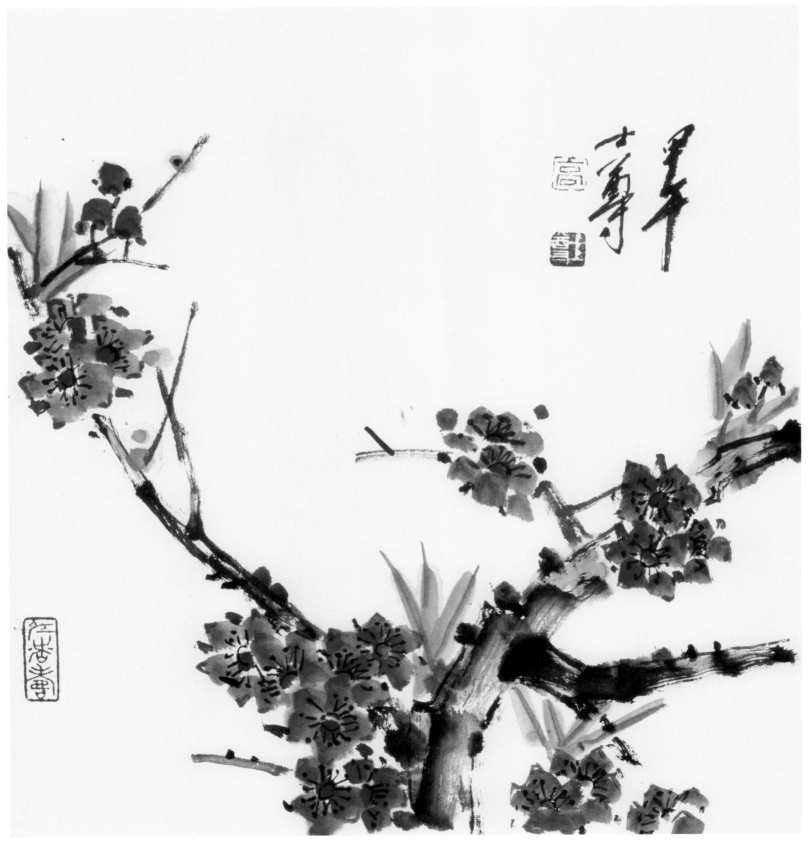

占断春光　68m×67cm　2014 年

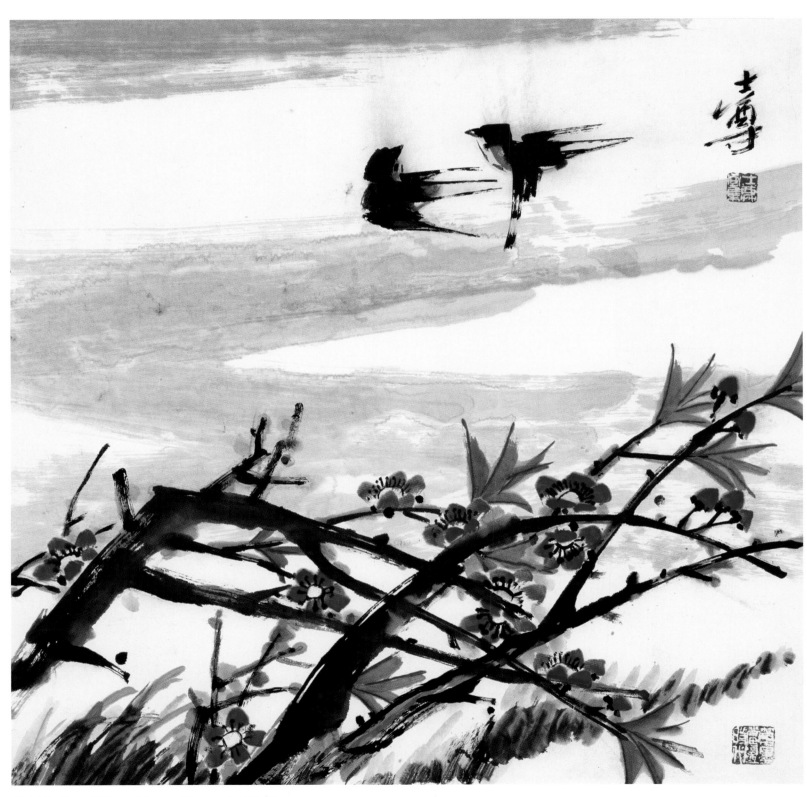

桃红又是一年春　68m×67cm　2015 年

红梅的画法

步骤 1

梅在初春开花。因其耐寒傲雪的品格，深受我国人民的喜爱，是诗人和画家常表现的题材。画梅，一般先从干画起。用两寸半羊毫笔，蘸浓墨，以泼墨法由左上部起笔，画第一条主干，中间可画疤节，留花眼。老干要苍劲，有曲有直。主干头画分枝。

步骤 2

在此画主干上部向下顺势再画墨色略淡的副干，并穿插在主干之后。遇到主干，要断笔让过，再接势而画。画到画面下部，转势向右上出枝，这时便定下了大的格局和总动势。

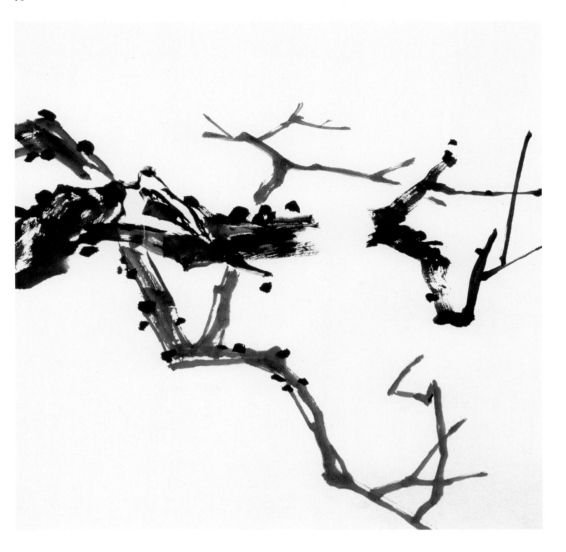

步骤 3

　　表现主干、副干、老干和枝条不足处，点苔点，以增强节奏感，也起完善布局作用。

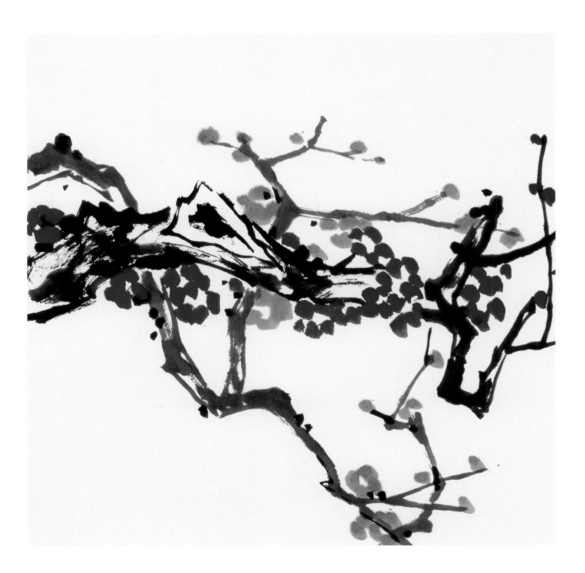

步骤 4

　　用两寸羊毫笔，先在笔洗中把笔蘸湿，再蘸曙红色，由花眼处点花。花有正有侧，有大有小，有花蕾。先点浓色花，直至将笔上色用到快尽时，再补蘸浓色，这样画出的花，自然会由浓到淡，有深浅变化。布花要有疏密和藏露。点花瓣，注意留出花心的空白，否则花会死板无生气。

步骤 5

　　以草书笔法点花萼和花蕊，进一步明确花的反正、背侧的方向，也增加节奏感。每个花萼点不一定要在花朵后面，可酌情设点。

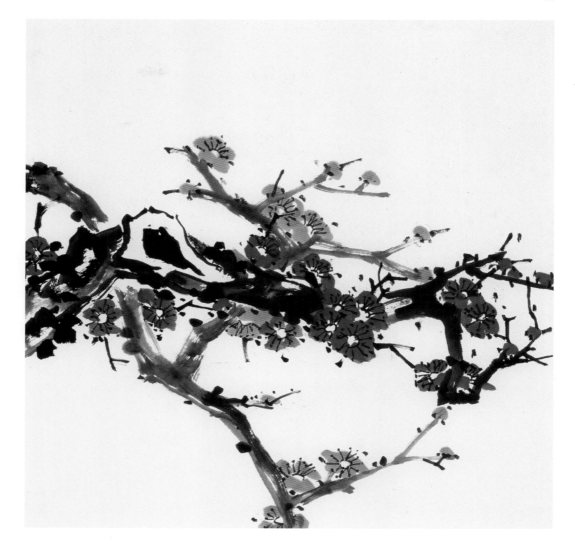

步骤 6

　　在花间，以焦墨顺势添加几组小枝，强化枝干的粗细、疏密的对比及大动势。小枝间也可加些小苔点，补其空隙和不足。

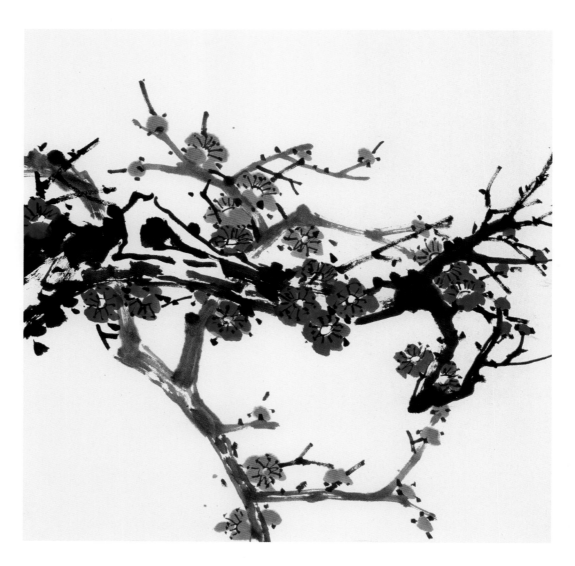

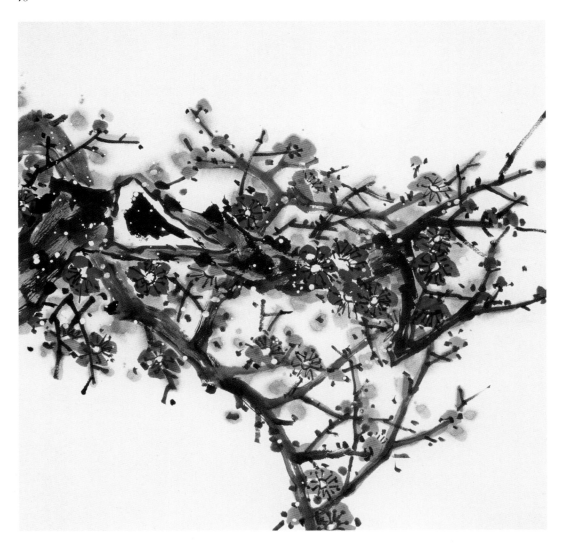

步骤 7.

　　审视全局，感到左边老干的上下部都缺少枝条和花苞，右边枝条走势不够舒展，在这三处分别补上细枝和花苞，使画面更完善。

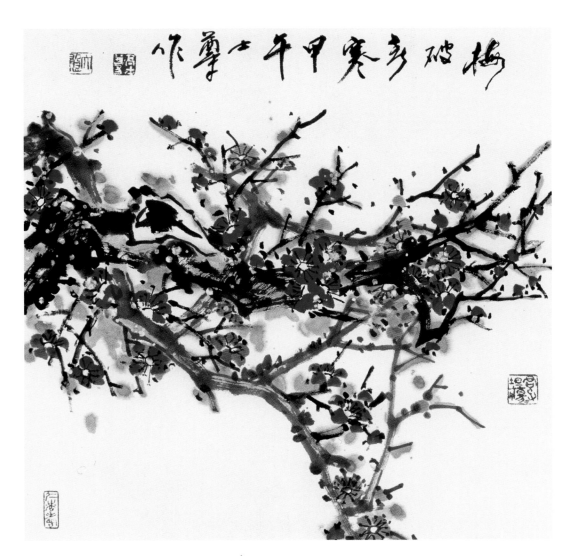

步骤 8.

　　沿右上边题款"梅破春寒"。梅花的性格更鲜明，画面更完整。在左下角和右边处各盖一闲章。

梅破春寒　　68cm×67cm　　2014 年

作品欣赏

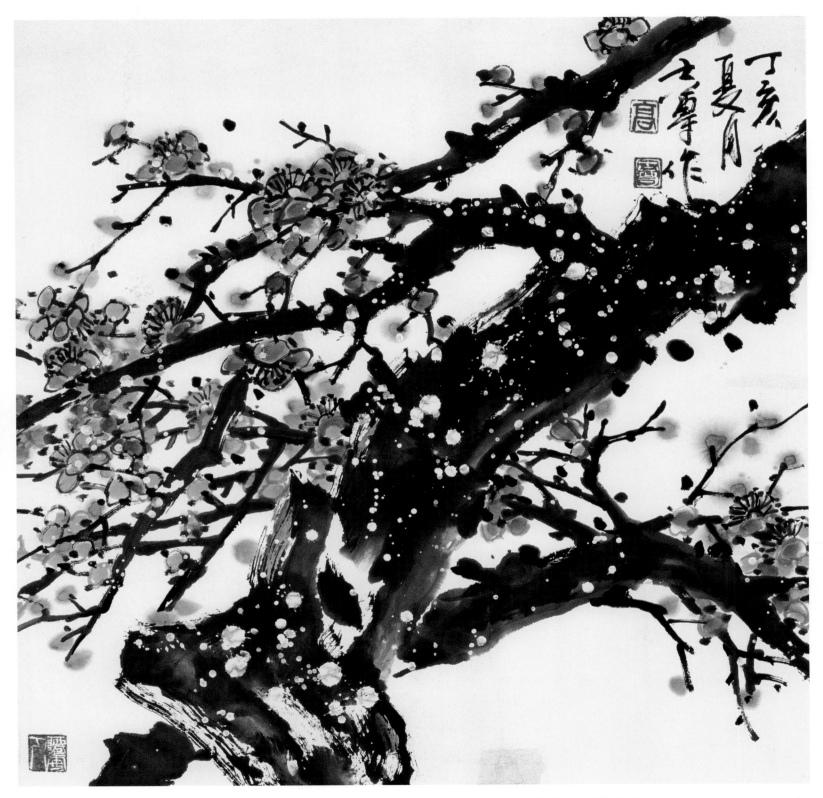

寒梅迎雪报春来　68cm×67cm　2007年

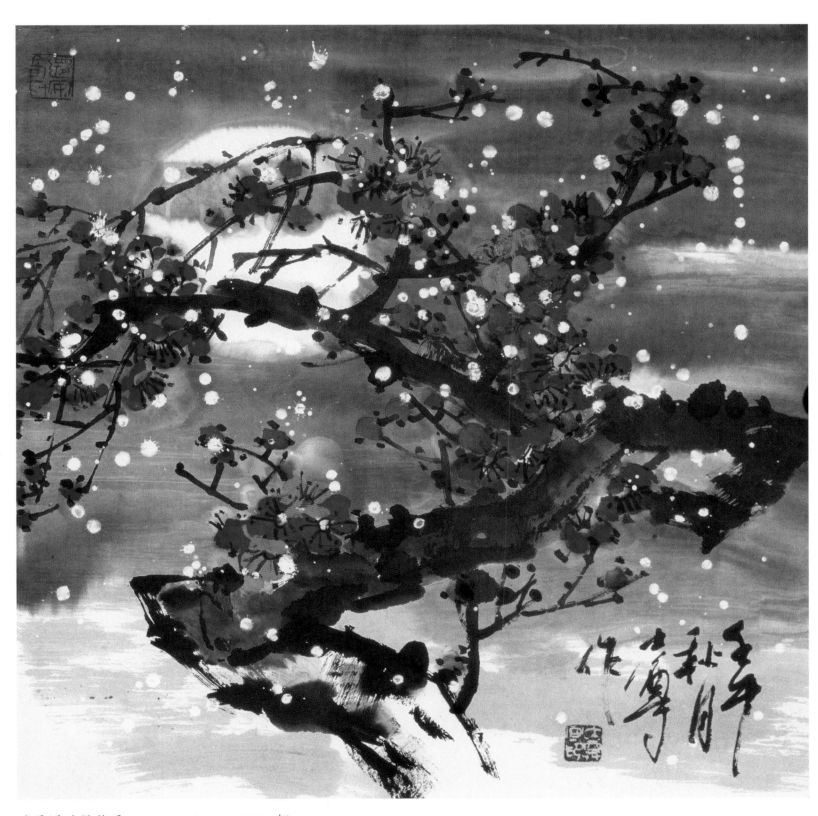

暗香浮动月黄昏　68cm×67cm　2014 年

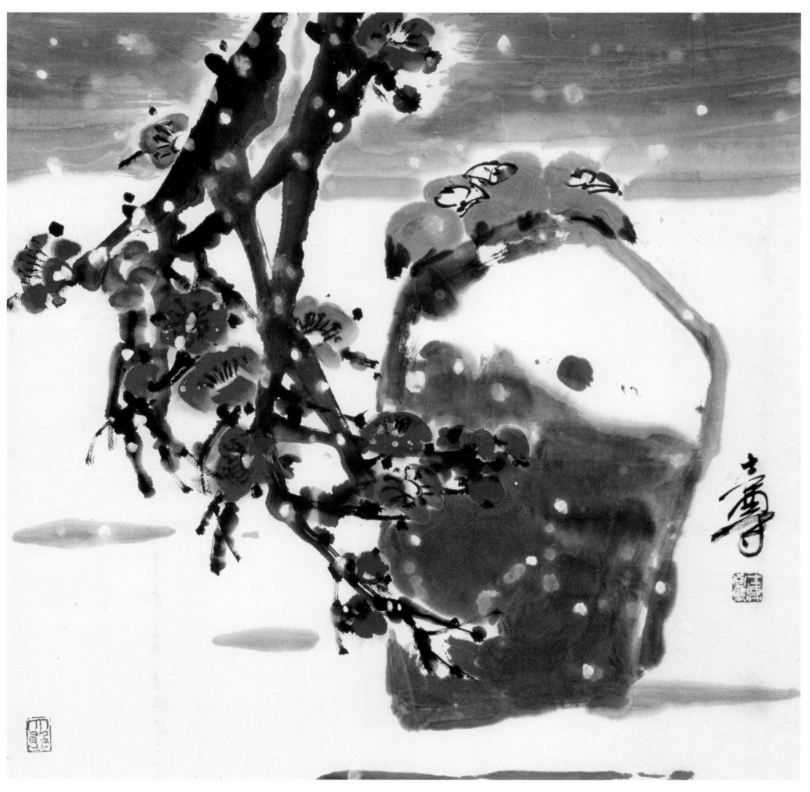

梅花迎雪护鸟寒　68cm×67cm　2015 年

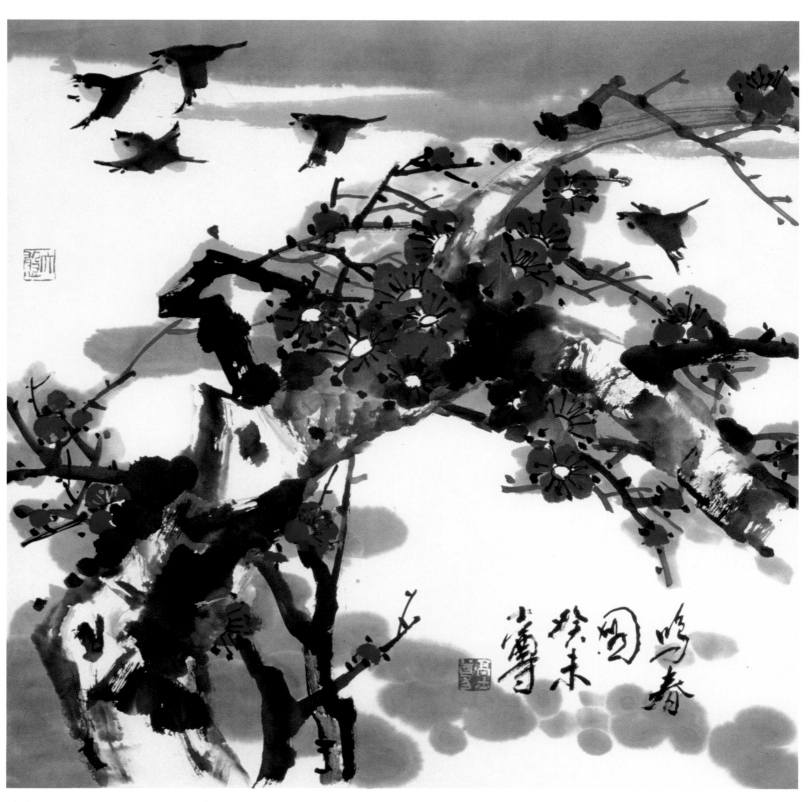

鸣春图　68cm×67cm　2003 年

白梅的画法

步骤 1

画梅花，一般先安排主干主枝以定大局。用两寸半羊毫笔，先在笔洗中浸泡之后，再蘸浓墨从干尖画起，出枝的方向与走向要形成总的动势。枝干要有交叉组合，一般呈"女"字形。枝干要有曲直、长短、疏密的变化，不能雷同，有的枝条要留有"花眼"（枝干中间有断开处）。

步骤 2

笔肚蘸淡墨要饱，用以破枝干，求得晕化效果。不要处处都破，破呆板处，美的笔墨要保留。

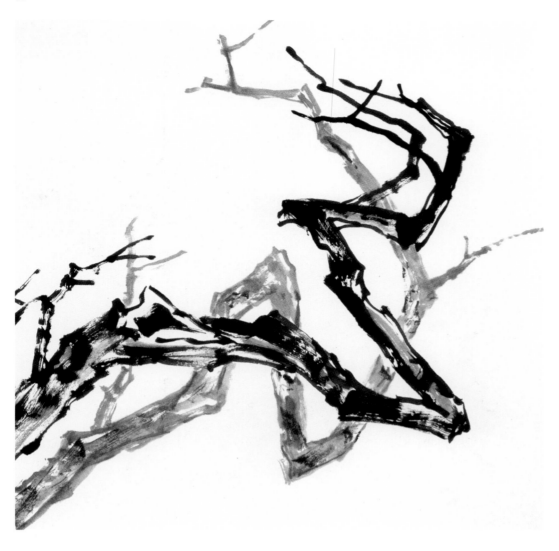

步骤 3

　　用淡些的墨，画第二枝辅干、辅枝。辅枝、辅干即要随势，也要有开势之枝，即统一中有变化。枝干分布不能太均匀，要有疏密变化。

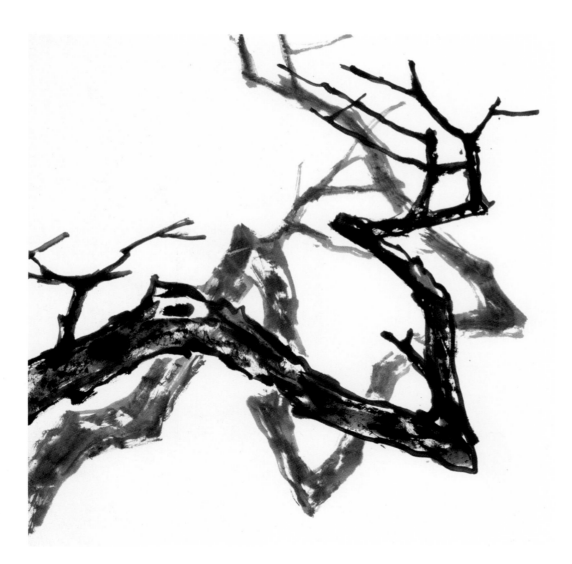

步骤 4

　　用较浓的墨，擦皴辅枝、辅干，使其苍厚。

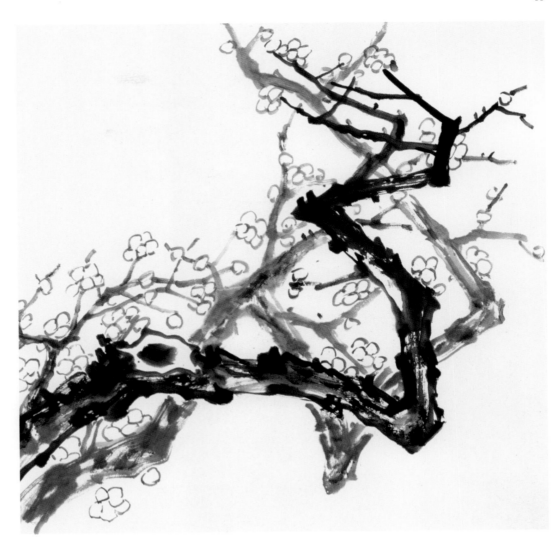

步骤 5

　　用双勾法圈画白梅花。用两寸长锋羊毫笔蘸淡墨，中锋圈定花瓣。花为五瓣，但也不能都画五瓣，四瓣、三瓣也可以，因有的花瓣开落了。画花瓣，不能拘谨，要有变化，布花有聚散、有疏密。新枝花多而肥，嫩枝花苞要多。画花要有正、侧、反及待开、全开、半开、半谢等多样姿态。

步骤 6

　　点花蒂、花蕊、花丝，皆以浓墨画。点蕊丝和花蕊，用笔要活、要挺、要自然随意，要点出花的方向。随之增写小枝及苔点，以充实画面，加强节律感。

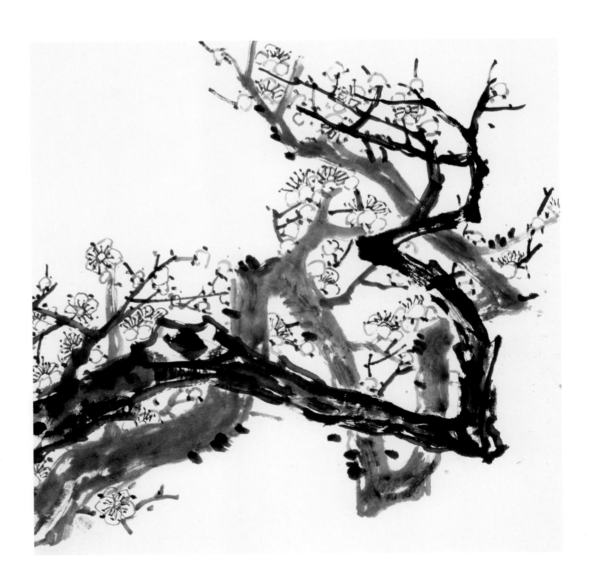

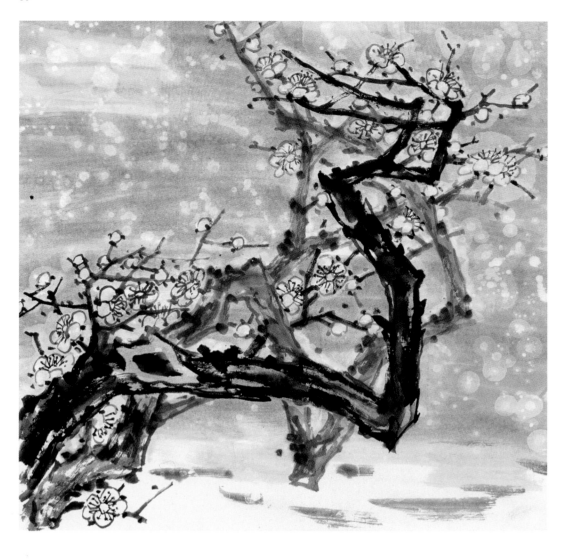

步骤 7.

　　将纸翻转过来，用水刷湿纸背面。现有一种新出的透明白墨，用它和白色相调，点洒在花和存雪的枝干上，再点洒些飞雪的白点。白点要有大小疏密的变化，这是雪梅的画法。再用花青加淡墨，调成蟹青色，用湿纸背渲染，在花、枝干的四周留出空白，即枝干、花上的积雪。

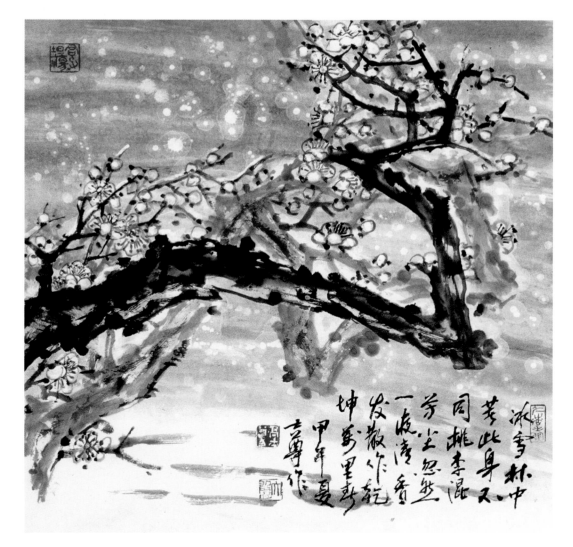

梅开香万里　　68cm×67cm　　2014 年

步骤 8.

　　将纸再翻到正面，等纸干后，在右下方题王冕《白梅》诗一首，接着签名盖章，最后在左上角和右下角各盖一闲章。

作品欣赏

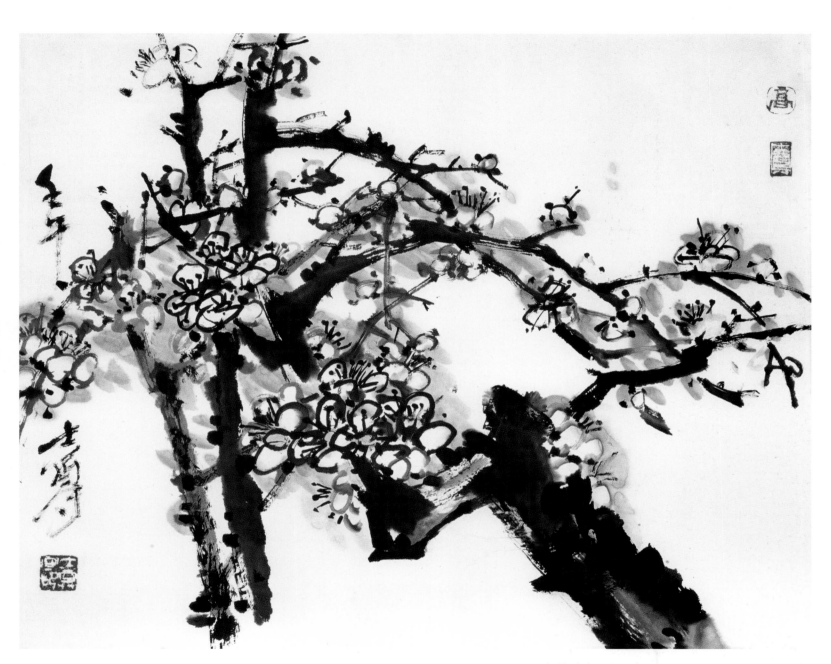

欲散清气到万家　68cm×67cm　2014年

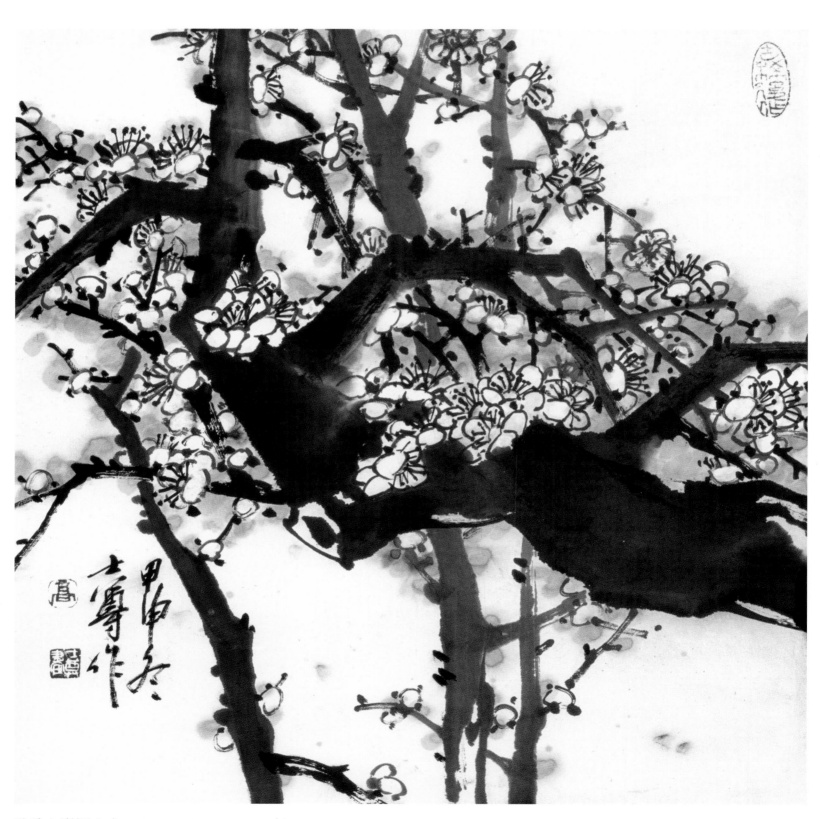

愁香空谢深山中　68cm×67cm　2004 年

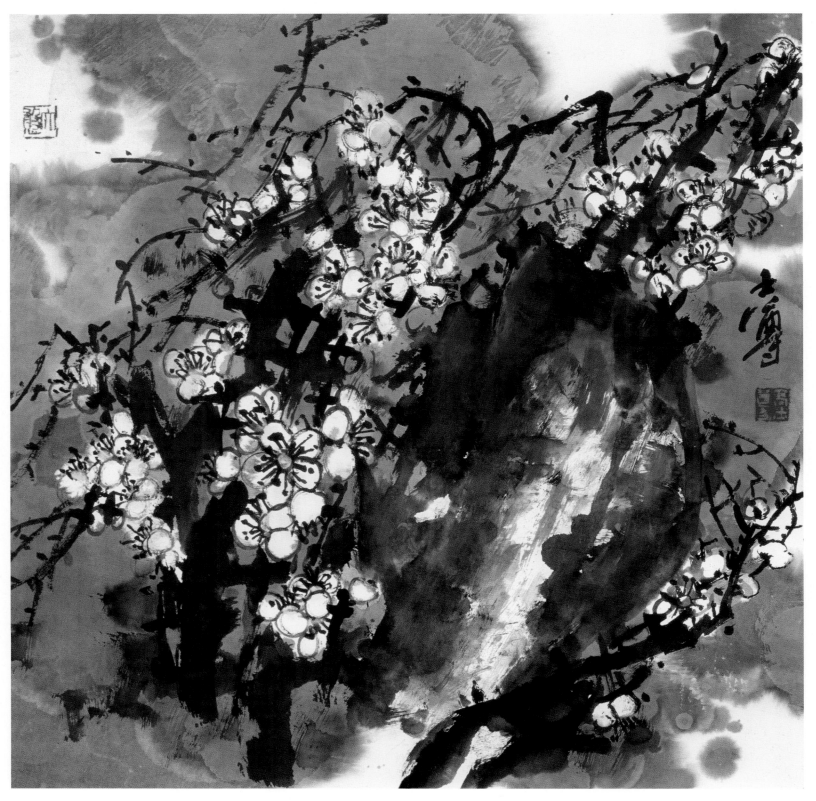

忽然一夜清香发，散入乾坤万里春　68cm×67cm　2014 年

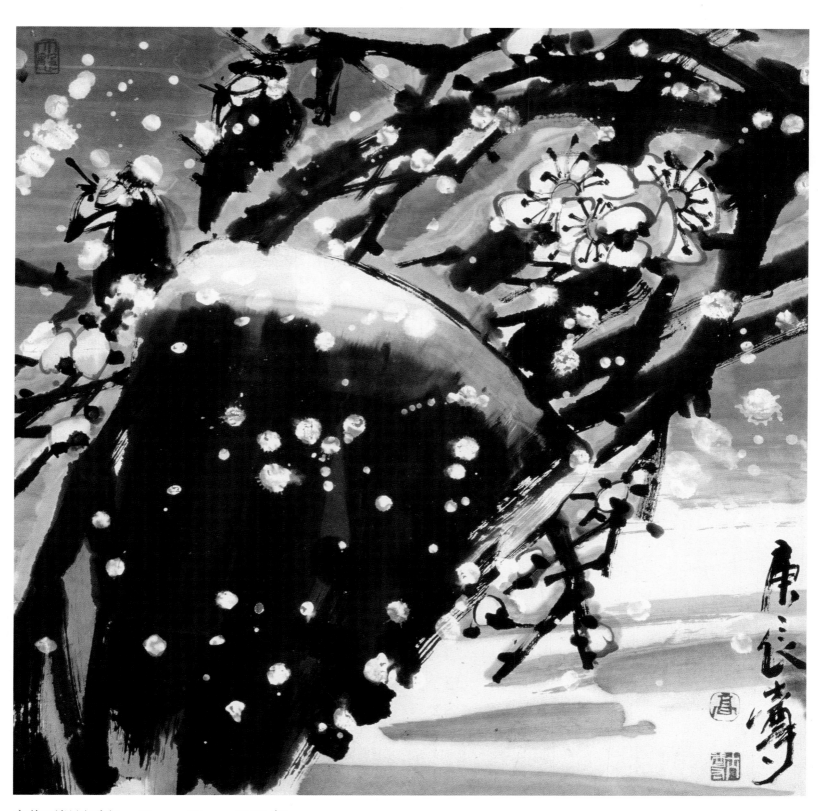

寒梅不惧风雪狂　68cm×67cm　2000年

秋荷的画法

步骤 1

 用三寸羊毫斗笔蘸赭石（加微量墨）侧锋握笔，刷出两片秋荷叶的底色。行笔要有疾有缓，方能有干有湿有飞白。而且本图用的是迁安产的宣纸，有半熟宣纸的特点，画秋荷较适宜。在用笔时，落笔虚，收笔实，才能出现上虚下实的笔痕。

步骤 2

 在色未干时，用墨在赭石底色上擦，擦时要考虑荷叶的形。用笔用墨都不要忘记所要塑造的形。反过来，形要服从"笔情墨趣"。这也是中国写意画变形的原因之一。要边擦边勾叶脉，要笔断意连，不但用擦的墨破色，而且也破了规整的叶脉线。

步骤3

　　用侧锋卧笔，在赭石上擦石绿。其办法与上图擦墨法相同。经反复擦染，才能把你从自然中观察、感受、记忆的秋荷表现出来，而且有厚重感。

步骤4

　　中锋，浓墨写荷秆，荷秆要有聚散、长短、粗细、浓淡、干湿和倾斜的变化。这些变化是为了表现作者的感受，为抒写情感服务的。最后用赭石色破所有的荷秆，并点秆上的刺，点刺要注意疏密和节奏。

步骤 5

　　莲蓬画在左上角和右下边，画三个垂下侧莲蓬。莲蓬的形要圆中带方，这样的形才有力度。莲籽不要画很多，能使人感到莲蓬上长有莲籽即。为了醒目，点莲籽的墨点要拉长。枝干上点出干枯刺。

步骤 6

　　在莲蓬与荷秆连接处，用朱磲画下垂的残花瓣。为了增加虚实，加强整体感，在画纸的背后泼洒些土黄，加些浅绿的颜色。

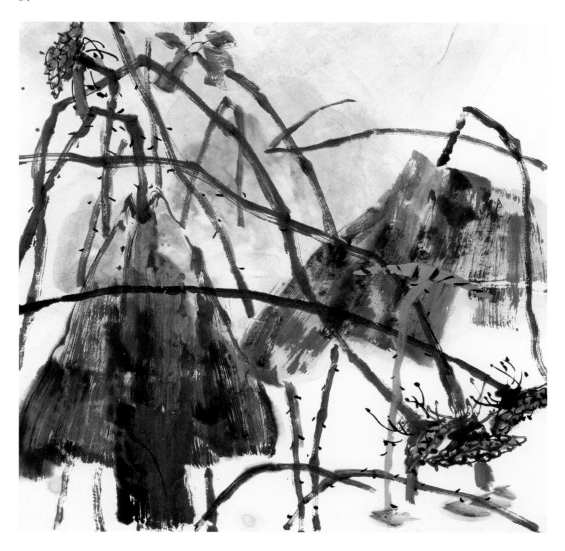

步骤 7.

　　用焦墨中锋画卷曲的残花蕊，行笔自由随意。荷花残瓣残蕊都是零乱卷曲而低垂的，此处残瓣残蕊都是变形的。最后点苔，形成点、线、面俱全的丰富画面。

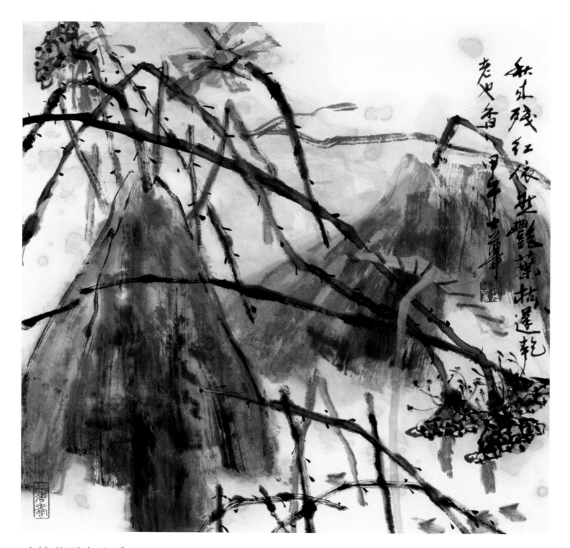

步骤 8.

　　题款点明残红、枯叶、莲蓬仍然香艳，借此抒写暮年的情怀，此"缘物抒情"也。

叶枯莲干老也香　68cm×67cm　2014 年

作品欣赏

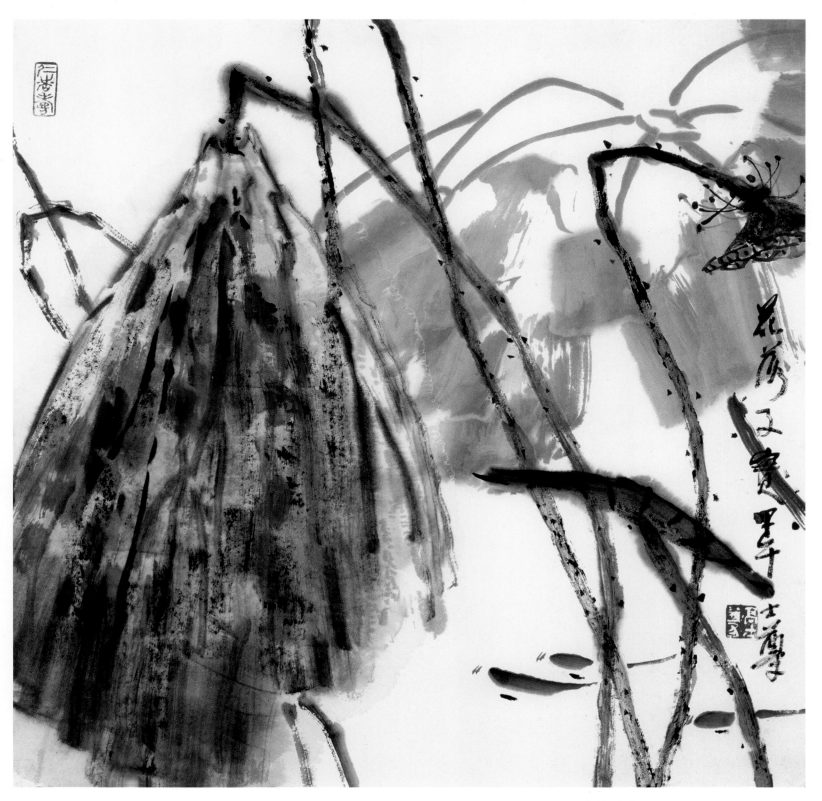

花落子实　68cm×67cm　2014 年

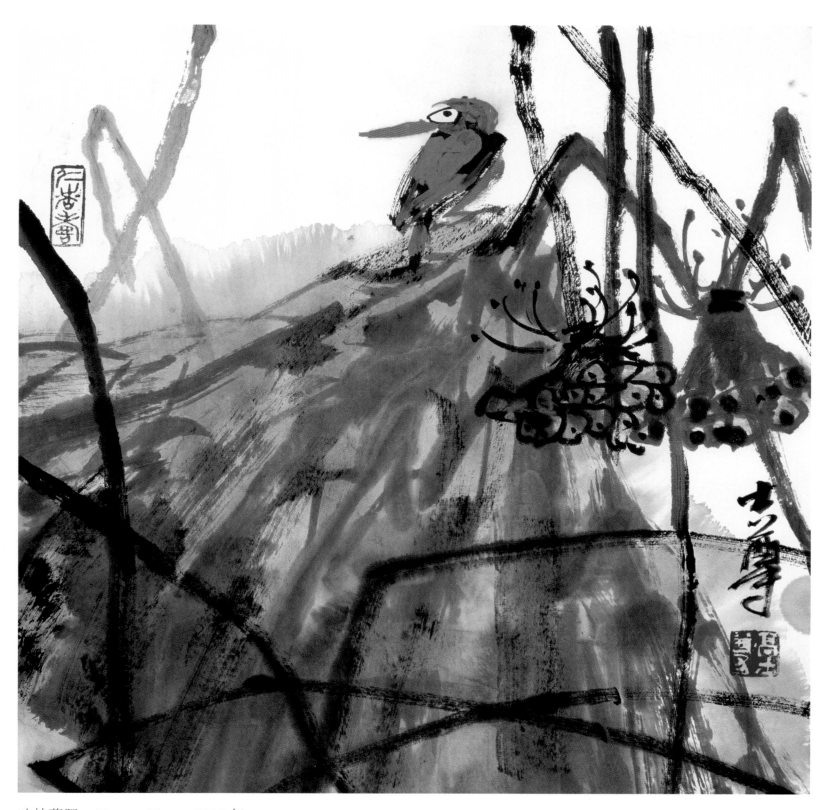

叶枯藕肥　68cm×67cm　2015 年

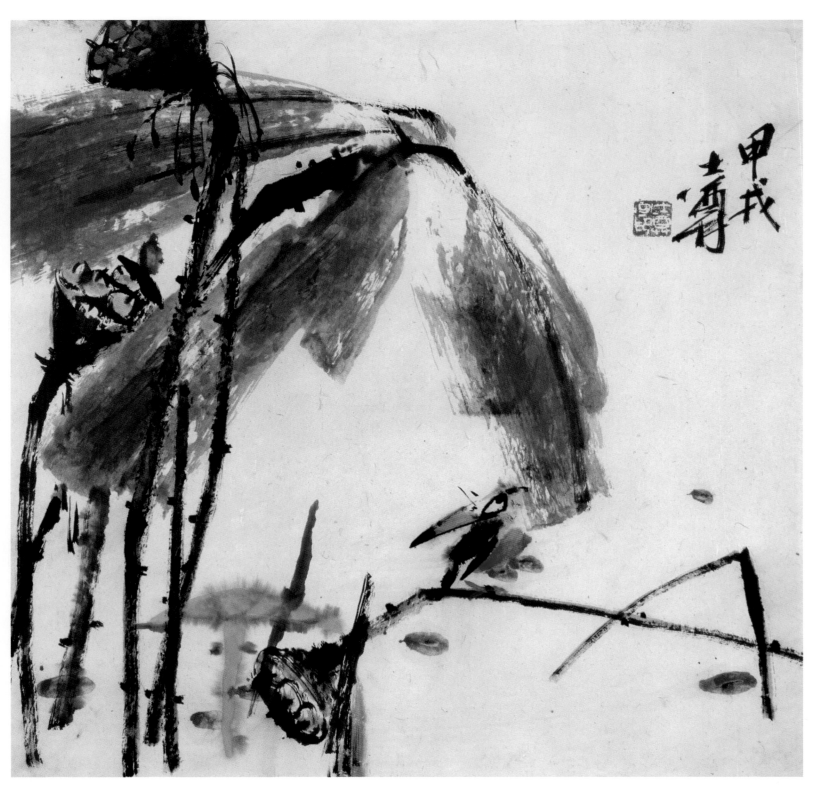

花谢结有实　68cm×67cm　1994 年

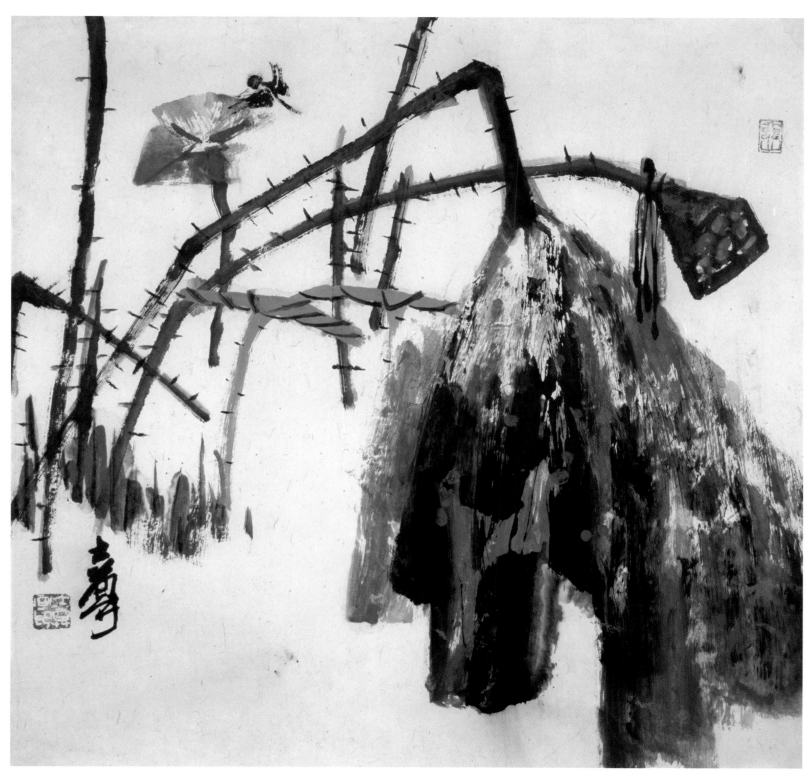

红消叶黄秋风过　68cm×67cm　2015 年

图书在版编目（CIP）数据

大写意花鸟画技法.高士尊.花卉篇/高士尊著
. -- 北京：人民美术出版社，2016.12
ISBN 978-7-102-07642-3

Ⅰ.①大… Ⅱ.①高… Ⅲ.①写意画—花鸟画—国画
技法 Ⅳ.①J212.27

中国版本图书馆CIP数据核字（2016）第295576号

大写意花鸟画技法·高士尊　花卉篇
DÀXIĚYÌ HUĀNIǍOHUÀ JÌFǍ · GĀO SHÌZŪN　HUĀHUÌ PIĀN

编辑出版　人民美术出版社
　　　　　（北京北总布胡同32号　邮编：100735）
　　　　　http://www.renmei.com.cn
　　　　　发行部：（010）67517601　（010）67517602
　　　　　邮购部：（010）67517797

策　　划　石建国
责任编辑　包志会
装帧设计　徐　洁
责任校对　马晓婷
责任印制　赵　丹
制　　版　浙江影天印业有限公司
印　　刷　北京启恒印刷有限公司
经　　销　全国新华书店

版　次：2016年12月　第1版　第1次印刷
开　本：787mm×1092mm　1／8
印　张：12.5
印　数：0001-3000册
ISBN 978-7-102-07642-3
定价：58.00元
如有印装质量问题影响阅读，请与我社联系调换。